U0050592

目錄

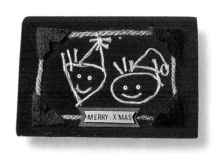

Contents

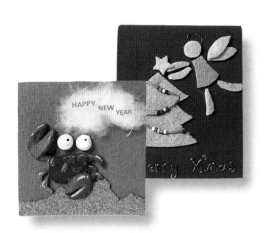

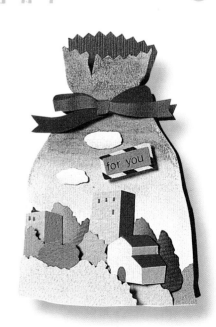

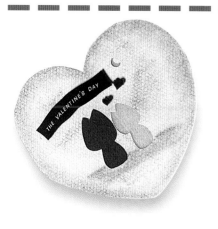

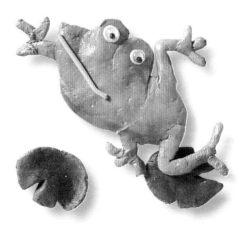

　　買張卡片送人或許省時又省力，但是如果親手做一張卡片，卻更能表達心意且讓人感動。自己動手做卡片很難嗎？一點都不，只要花一點時間，花點心思動動腦，再加上真誠的祝福，如此，就可以完成一張令人感動又與眾不同的卡片囉！

　　為了配合各種用途的卡片，我們將本書內容分為七個部分，包括節慶卡、生日卡、感謝卡、情人卡、邀請卡、問候卡，更有方便的萬用卡，提供你做為創作的點子，讓你能輕鬆的傳達心意。

　　你是否已準備好了？那還等什麼呢？讓對方感受你最獨特、最真誠的祝福吧！

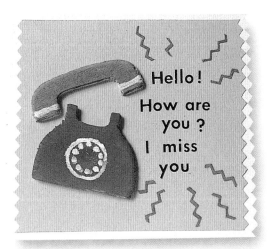

Hello!
How are you ?
I miss you

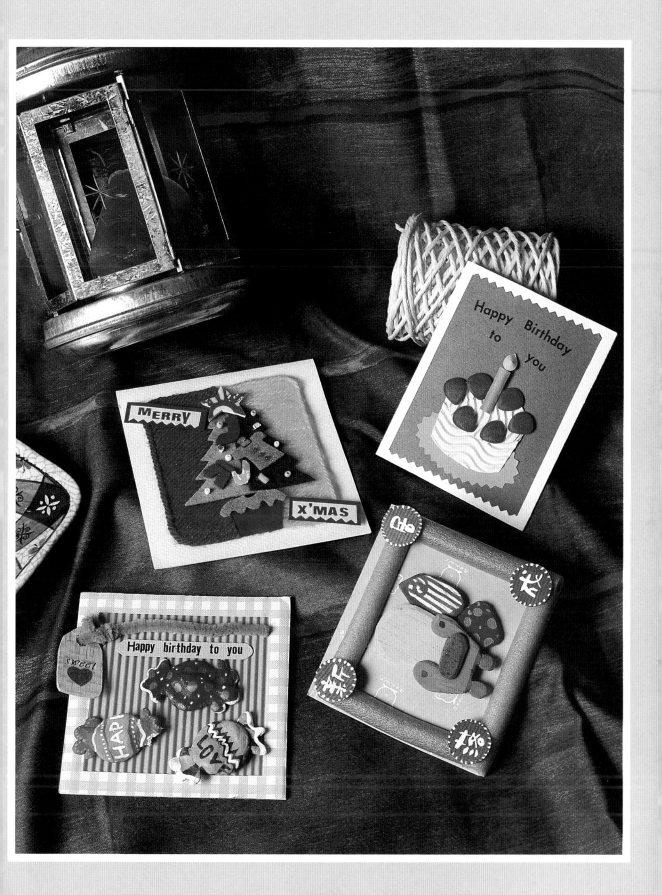

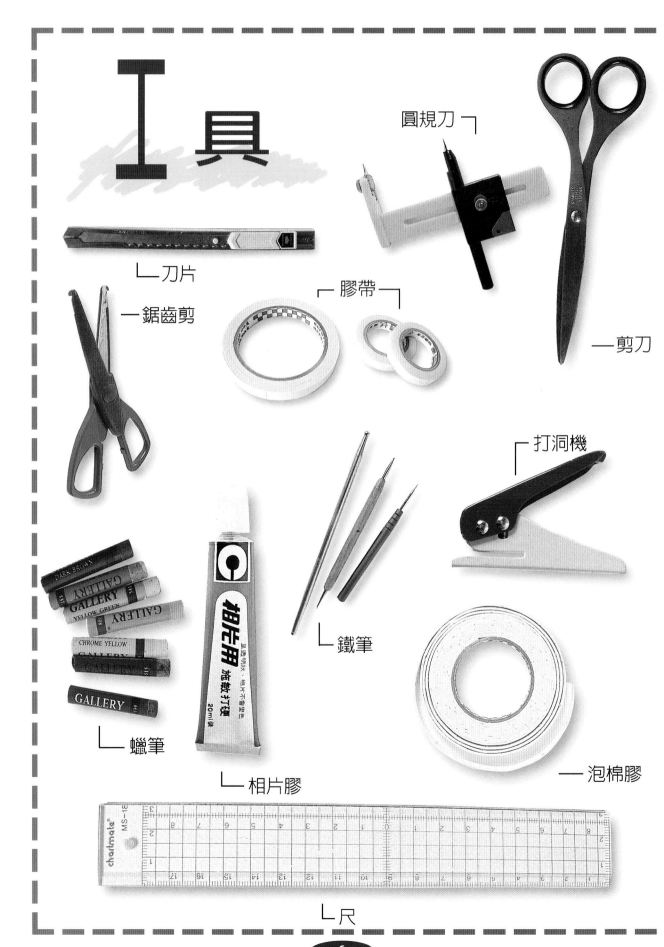

工具

圓規刀

┗刀片

━鋸齒剪

┌膠帶┐

━剪刀

打洞機

鐵筆

蠟筆

相片膠

━泡棉膠

┗尺

轉印字

彩色墨水」

─線貼

豬皮擦」

廣告顏料

水彩筆

──壓克力顏料

噴膠

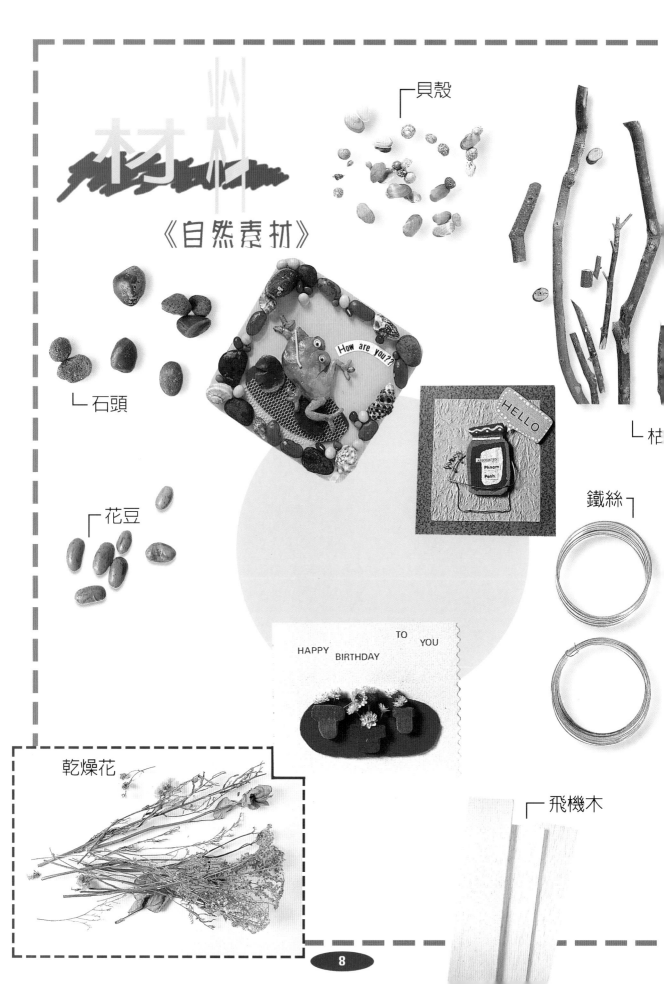

材料

《自然素材》

貝殼

石頭

花豆

乾燥花

How are you??

HELLO
ASSOCIATED
Phnom
Penh.

HAPPY BIRTHDAY TO YOU

枯

鐵絲

飛機木

8

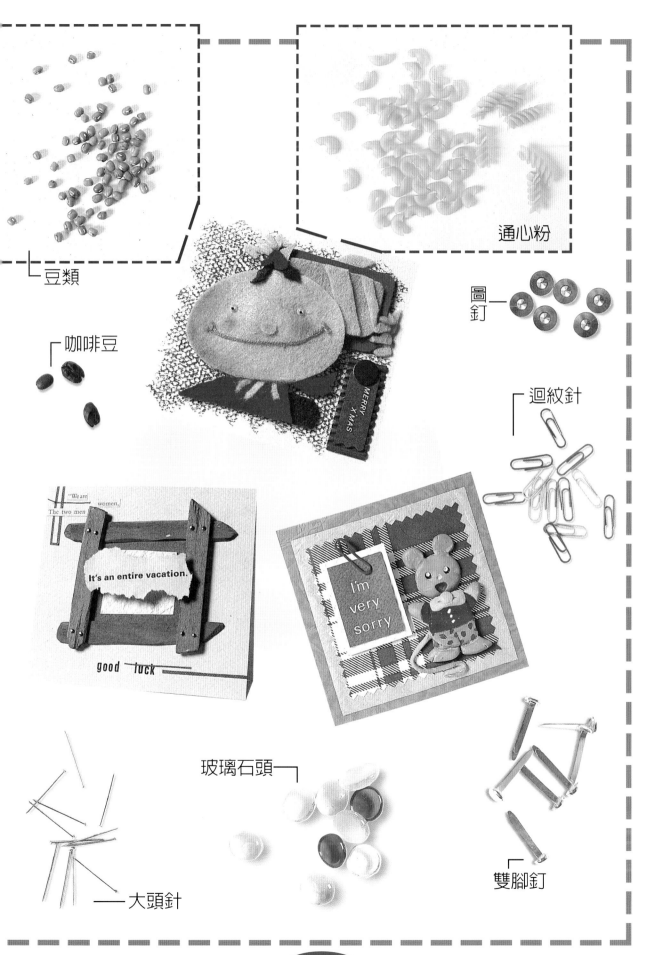

豆類

通心粉

咖啡豆

圖釘

迴紋針

MERRY X MAS

"We are women," The two men

It's an entire vacation.

good luck

I'm very sorry

玻璃石頭

大頭針

雙腳釘

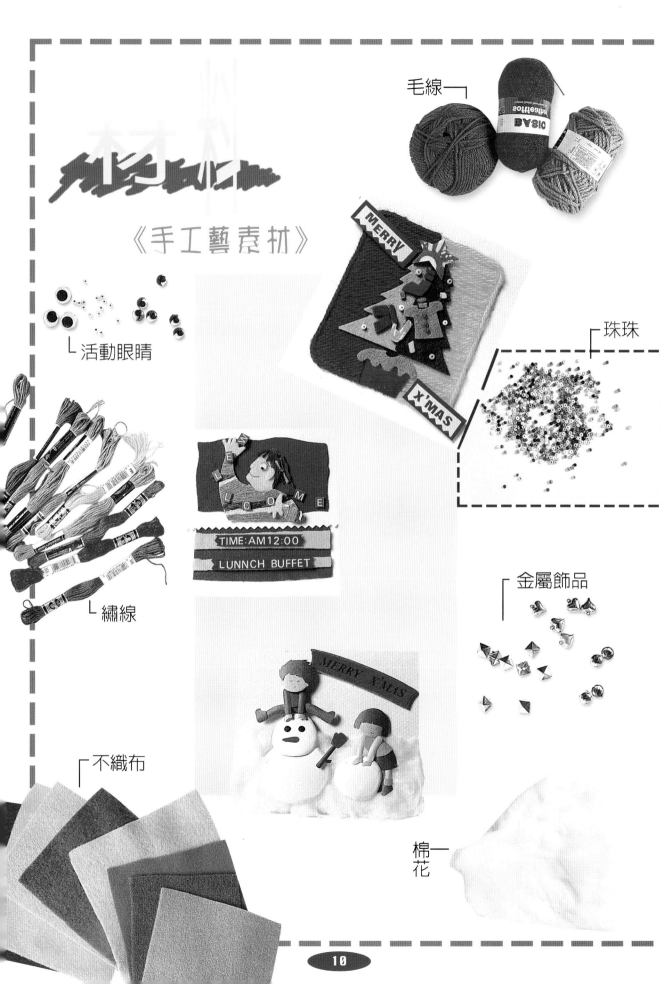

材料

《手工藝素材》

毛線

珠珠

活動眼睛

金屬飾品

繡線

不織布

棉花

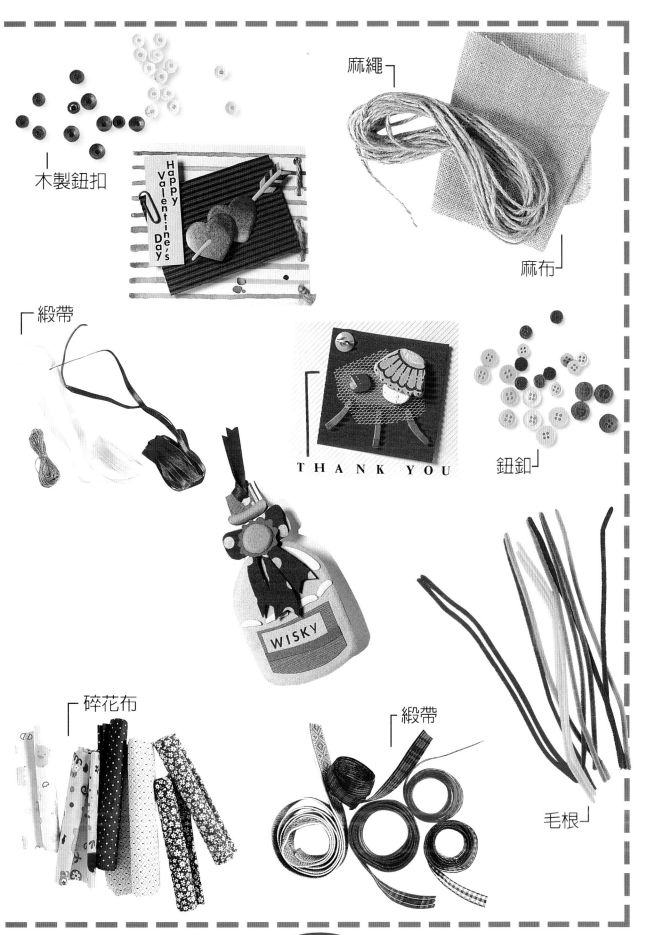

木製鈕扣

麻繩

麻布

緞帶

THANK YOU

鈕釦

碎花布

緞帶

毛根

一通心草

材料

《美工素材》

賽璐璐片

紙繩

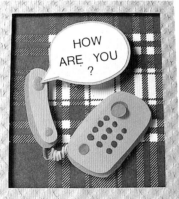
包裝紙

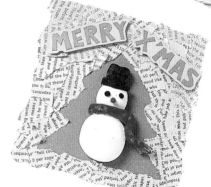

報紙

紙黏土

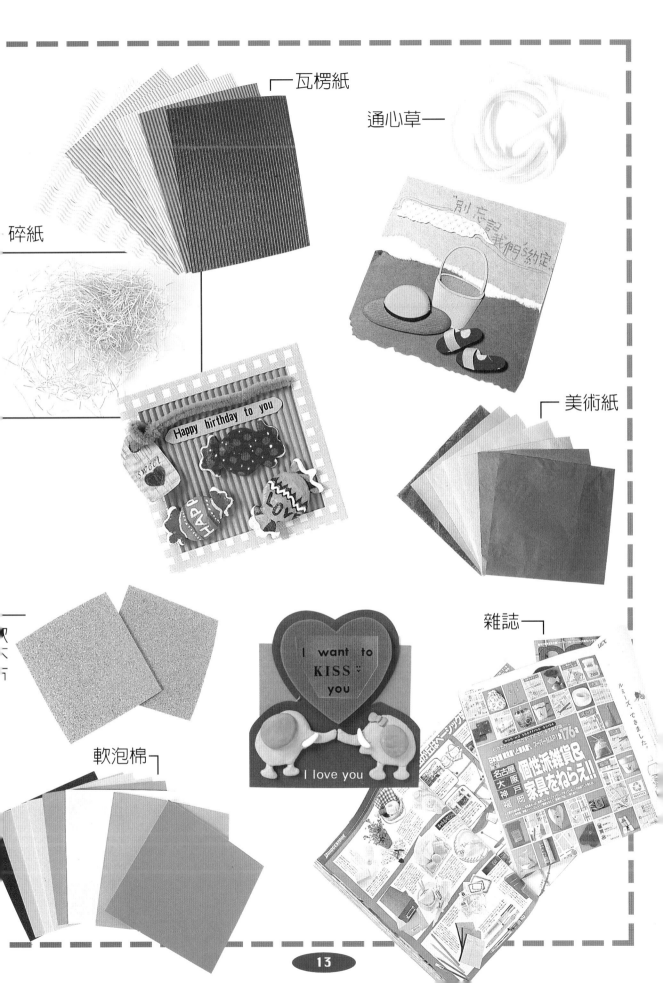

瓦楞紙

通心草—

碎紙

美術紙

Happy birthday to you

雜誌—

軟泡棉

I want to KISS you

I love you

節慶卡片

金色的日子

節慶的到來，使空氣中充滿了歡樂的分子，我呼吸到了熱鬧的氣氛和朋友的問候及關懷，在體內產生了熱能，溫暖了我，讓原本寒冷的冬季也暖和了起來。

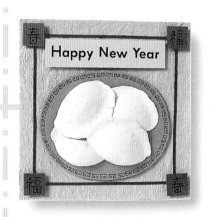

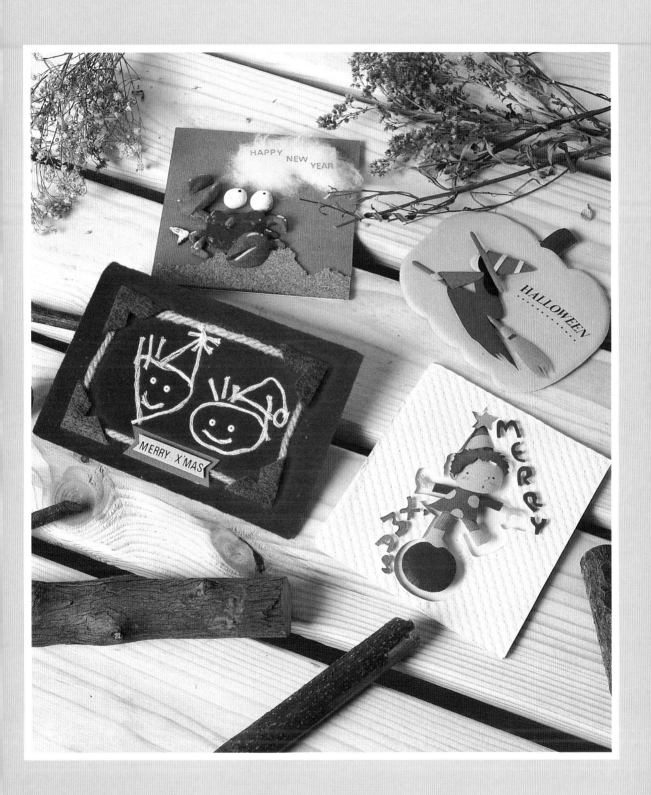

聖誕花環

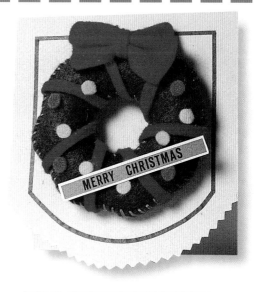

願繽紛燦爛的聖誕花圈幻化
成祝福，環繞你的世界，讓你
的生活充滿喜悦和快樂。

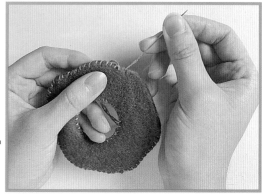

1　裁出兩片形狀相同的布縫在一起。

2　在封口前塞入棉花。

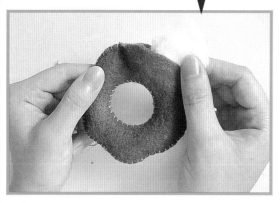

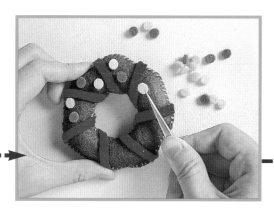

4　將布條拉緊相黏，剪掉多餘
部分，整理布型即是蝴蝶
結。

3　以布條及小圓點裝飾。

天使

聖誕節不只是熱鬧歡愉的，也可以是寧靜祥和的，感受聖誕節的另一種溫馨氣氛。

1 以不織布為底。

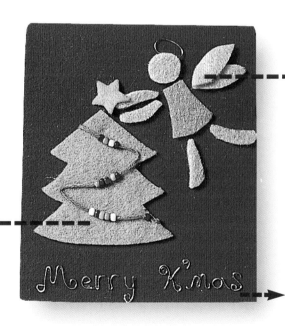

3 天使的光環以鐵絲表現。

4 以鐵絲彎出造型字。

2 繡線穿上小珠珠作為裝飾。

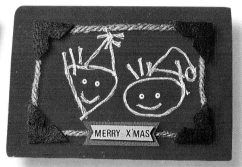

還記得嗎？你就是那個大餅臉呢！

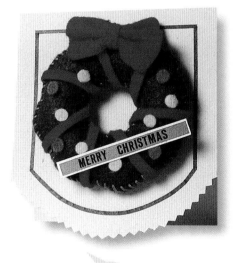

立體的聖誕花圈，可愛嗎？

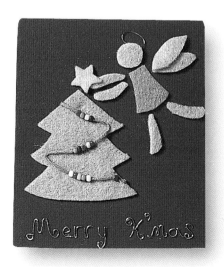

讓我們感受一下平安夜寧靜、祥和的氣氛

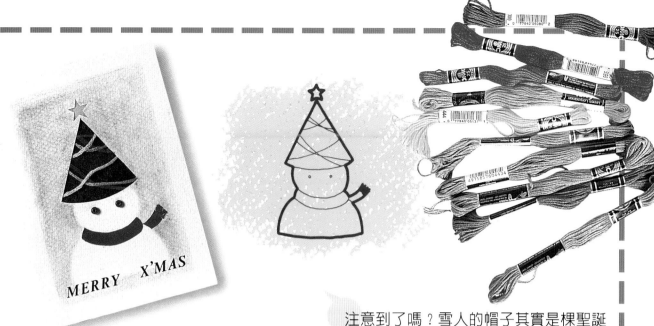

注意到了嗎？雪人的帽子其實是棵聖誕樹喲！

讓我們一齊來期待這個奇幻的聖誕夜吧！

綺麗的聖誕樹上，有我們的渴望。

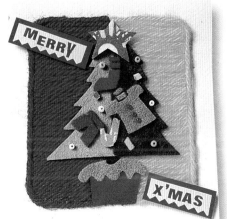

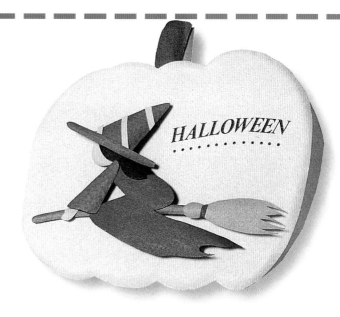

HALLOWEEN

淘氣的小巫女騎著掃把，尋找同樂的夥伴，讓歡樂的氣氛更加熱鬧了起來。

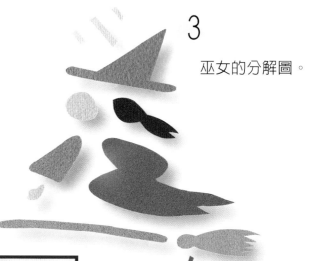

3 巫女的分解圖。

2 貼於底紙並將多餘部分裁掉。

1 裁出南瓜造型，利用鐵筆壓出半立體的弧度。

聖誕精靈

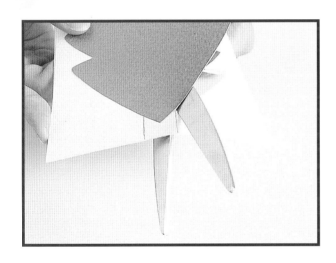

捕捉聖誕繽紛歡樂的氣氛寄給你，讓遠方的你可以感受到我的思念及祝福。

1 底紙上端預留一部分。

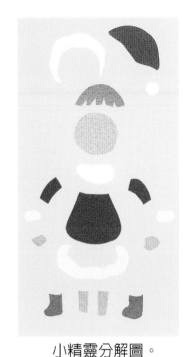

小精靈分解圖。

3 打洞穿上麻繩即可。

2 盒子做法：將缺口部分黏合使其呈半立體。

聖誕 Party

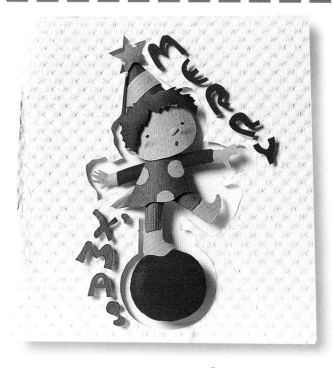

　每個人都在期待這一刻的到來，可以許下新的願望，有誠心的祈禱，而聖誕夜歡愉的氣氛，也隨著我滾動而來。

小精靈的零件圖。

1 先割出人物造型，再利用泡棉膠墊出高度。

2 色鉛筆可修飾出造型的生動性。

聖誕之月

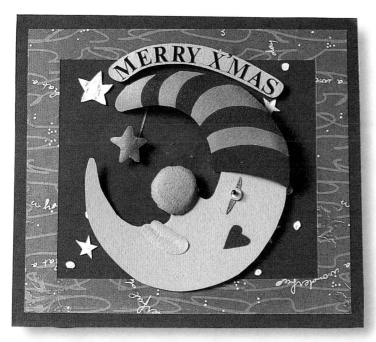

也許以為全天下最孤獨的是自己，即使在聖誕夜裡，除了寂寞的自己，其實還有陪伴著你的滿天星斗呢！

月亮造型的分解圖。

1 以包裝紙來做為底紙的邊框。

堆個雪人玩玩吧！學他們跳馬背。

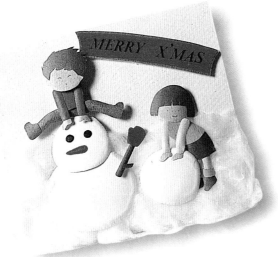

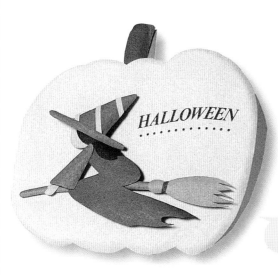

「不請客就搗蛋」

我是帶給你歡樂的
聖誕小精靈。

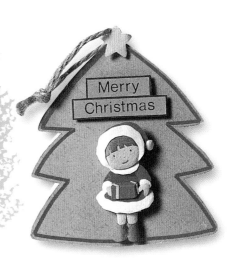

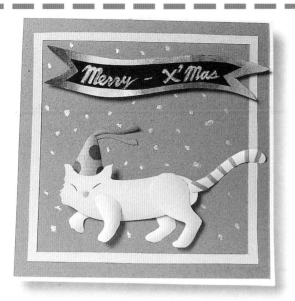

貓咪也不干寂寞的加入了聖誕party。

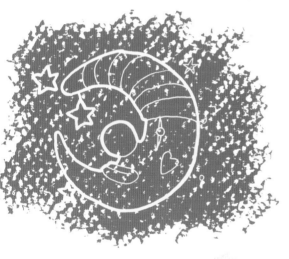

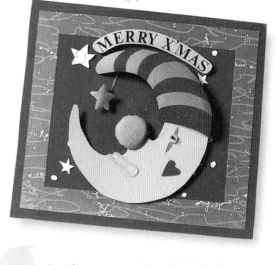

除了寂寞的自己，還有燦爛的滿天星斗。

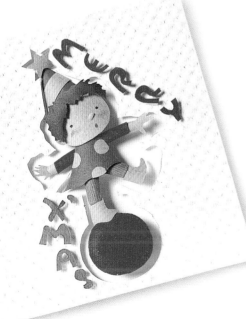

聖誕夜歡愉的氣氛隨著我滾動而來。

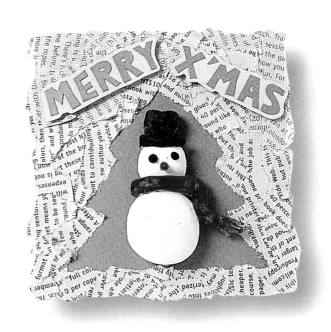

雪

人

　　下雪了，帶來了
濃厚的耶誕氣息，堆
個雪人來迎接這個節
日，別忘了給雪人加
件圍巾喲！

1　以撕碎的英文報紙貼底，只留出樹形。

2　將英文字留邊，並剪下多餘部分。

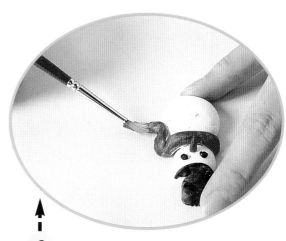

3　將紙黏土上色，待乾後黏貼。

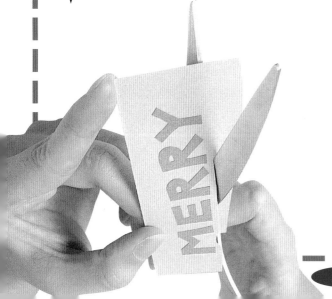

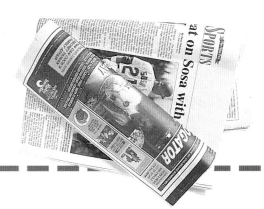

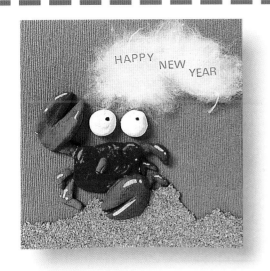

蔚藍的海，黃金色沙灘，新一年的開始。

過年吃元寶，討吉利，希望能賺大錢。

Happy New Year

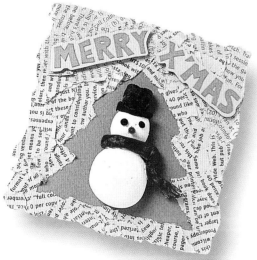

給雪人戴上帽子和圍巾，它就會覺得暖和些。

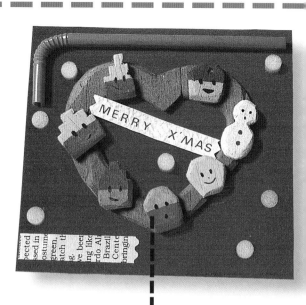

木之環

愛心的木環之上，每個笑臉都是我的祝福，愛心即代表了對你的滿滿思念，特別在雪花紛飛的時候。

1 在飛機木上畫下心形造型後，小心割出。

2 利用砂紙磨掉粗糙部分。

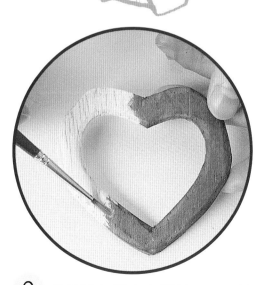

3 最後塗上壓克力顏料，一一組合即完成。

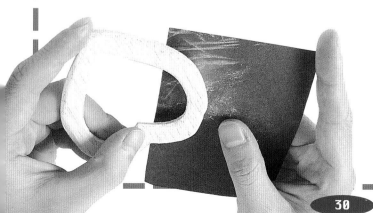

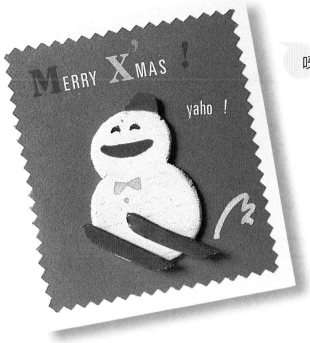

呀呼！滑雪很過癮，很刺激喲！

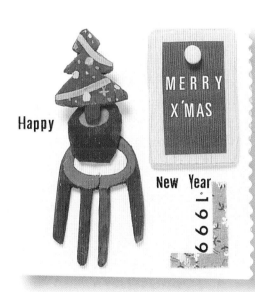

許一個小小願望，在那個希望的夜裡。

生日卡片

成長的喜悅

　　蛋糕、卡片、party，一切的一切，都是為了慶祝你的成長，每過一年，就有著新的開始，新的希望，祝你歲歲有今日，年年有今朝。

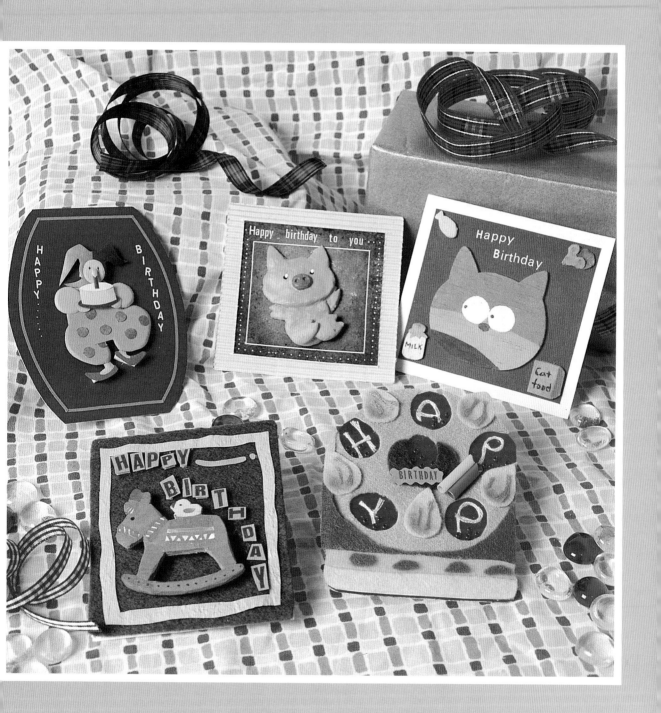

生日蛋糕

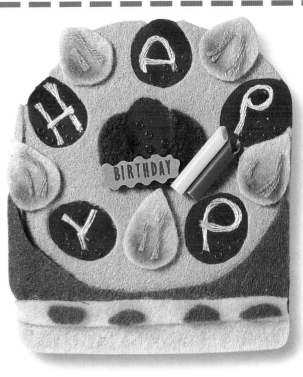

一成不變的生日禮物,再好,也比不上用心的生日蛋糕,還記得那可是夾著濃郁的愛和用心的生日蛋糕呢!

1 剪出底紙的造型。

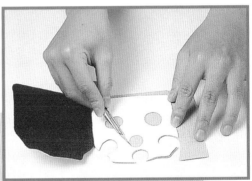

2 逐一割下鏤空部分。

3 以繡線來表現英文字部分。

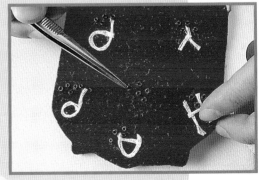

4 以小珠珠點綴卡片的豐富性。

生日驚喜

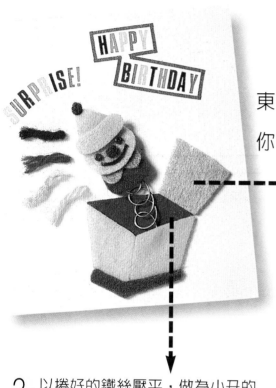

我記得你不經意說出的想要的東西，將它當做你的生日禮物，給你個驚喜，只因我在乎你。

1 以布的深淺做出盒子的立體感。

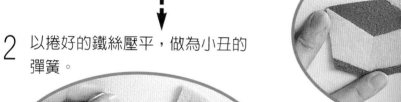

2 以捲好的鐵絲壓平，做為小丑的彈簧。

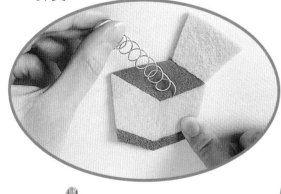

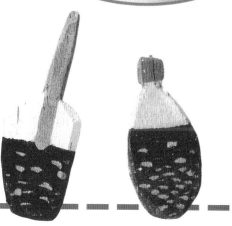

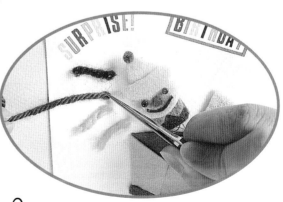

3 以彩色毛線表現小丑彈出的驚喜。

 輕鬆DIY

搖籃與小娃兒之對話

小娃兒在搖籃之中日漸茁壯，搖籃因小娃兒而繼續生存，「希望你是個長不大的小娃兒」－－搖籃感慨的如是說……

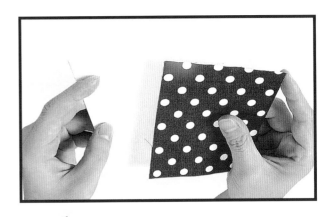

1 將布料裱貼於紙張上。

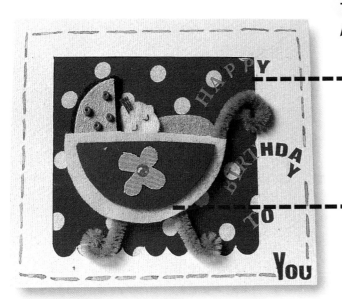

3 －－剪下描圖紙上的造型。

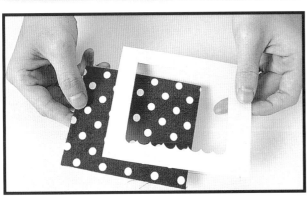

2 再將其表現於鏤空的部分。

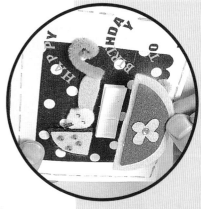

4 適時以泡棉膠來增加立體感

井字遊戲

小甜點、餅干和咖啡杯玩起了○×遊戲，結果小甜點贏果，刀叉負氣地說「如果可口的蛋糕沒有熱量，我就一口氣把它們吃光光。」

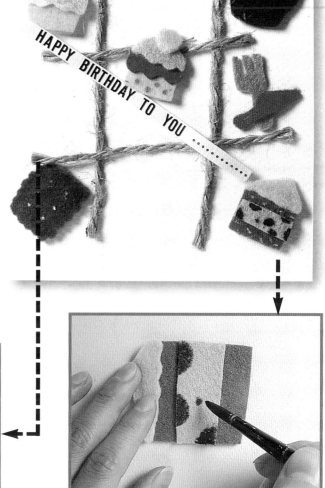

HAPPY BIRTHDAY TO YOU

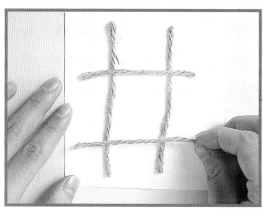

1 於卡片上黏上井字麻線。

2 不織布上的花紋修飾，可利用壓克力等顏料繪製。

3 利用粉彩來修飾餅干造型。

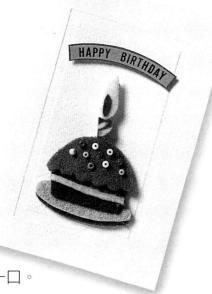

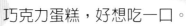 巧克力蛋糕,好想吃一口。

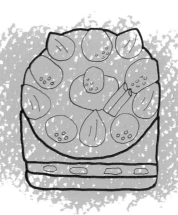

它可是夾著濃郁
的愛和用心的生
日蛋糕哦!

送你個禮物,給你
個驚喜!

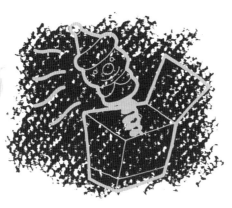
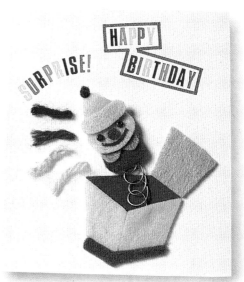

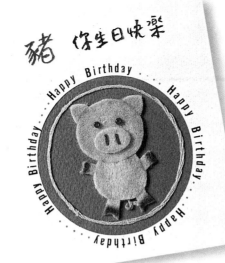

豬 你生日快樂

"豬" 你生日快樂,要請我們喝可樂。

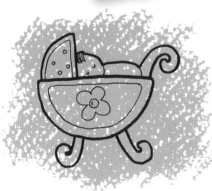

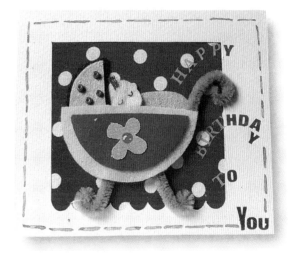

你就像個長不大的孩子,讓人想忍不住細心的阿護。

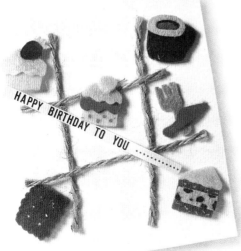

如果可口的蛋糕沒有熱量,我就把它們吃光光!

草莓蛋糕

濃濃的奶油裡有著我濃濃的愛，每一顆草莓都代表我的心，這是有著我的用心和愛的生日蛋糕喲！

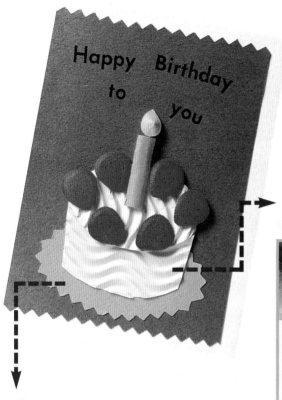

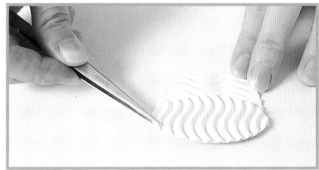

2 以曲線瓦楞紙做出奶油蛋糕。

1 以鋸齒剪表現出蛋糕的襯紙。

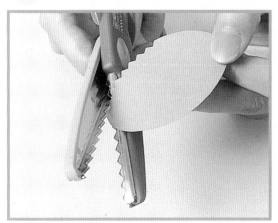

3 火焰做法，將缺口部分黏合使其有立體感。

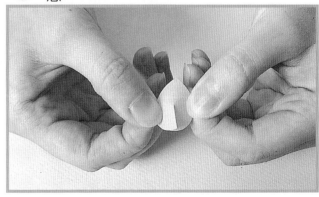

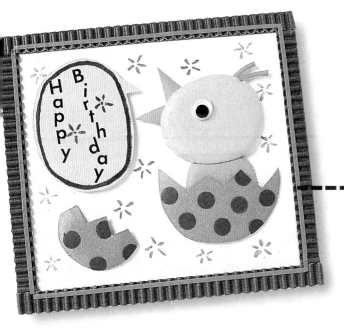

今天是你的生日,當然得好好慶祝一番,我也藉由這張卡片,表達我最深的祝福,祝你生日快樂,天天快樂。

1 將底紙以小花點綴。

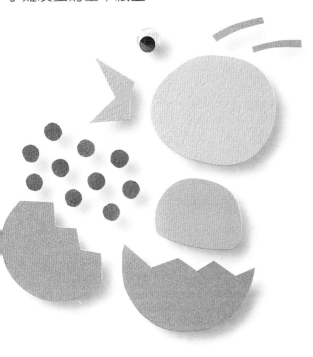

小雞及蛋的基本紙型。

2 以互楞紙框邊,再以線貼裝飾。

生活收藏

裝滿了祝福的空氣,在這個生日的禮物袋裡,還有我的生活和收藏,我把它們小心翼翼的裝進袋裡,送給你。

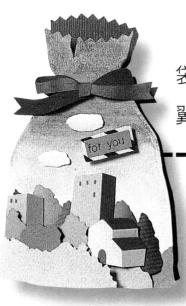

1 先裁出卡片造型。

2 以彩色墨水渲染其背景。

4 將超出範圍的部分裁掉即可。

3 逐一將紙雕造型貼上。

多事的秋

天氣有點涼、氣溫逐漸和煦，進入了這個多事的秋，每年一到了這個時候，我便想起了你，特別是今天。

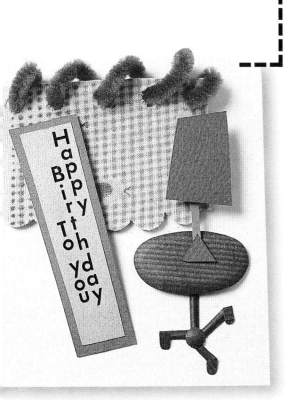

1 先將布襯上一張底紙利於裁切。

2 以打洞機於其上打洞。

3 最後以毛根穿過洞孔後即完成。

小丑帶給你歡樂，讓你天天開心。

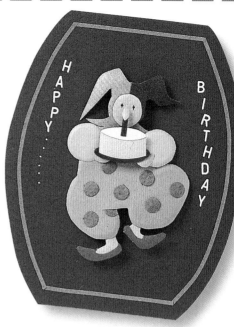

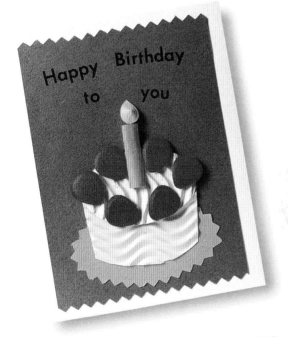

草莓奶油的生日蛋糕，想嚐一嚐嗎？

今天是你破蛋的日子，要好好慶祝一番。

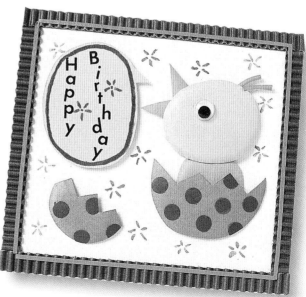

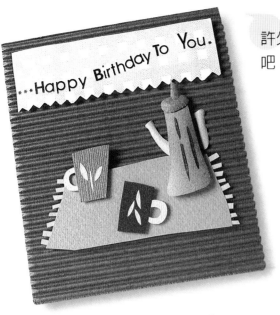

許久不見，喝個下午茶吧！就在那個特別的日子裡吧！

禮物袋裡有我滿滿的思念與祝福。

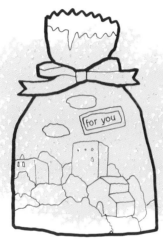

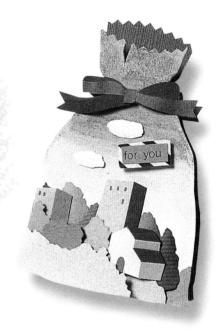

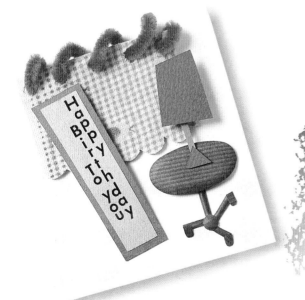

每年一到了這個時候我便想起了你，特別是今天。

P 世代

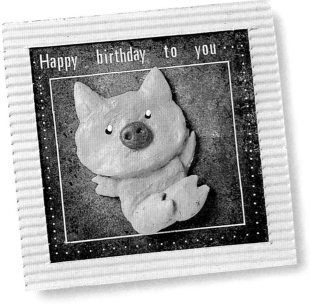

我們生於X世代，有著Y思想，然而你和我們大大的不同，難道你來自於P 世代，我認為，你就像豬那般的可愛。

1　以印染的方式做卡片的背景。

未上色的小豬造型。

2　以瓦楞紙做為它的邊框。

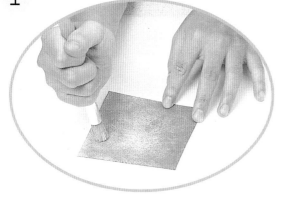

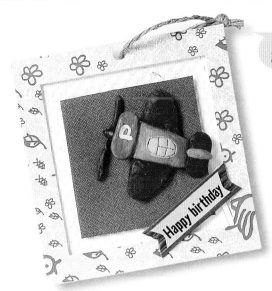

祝自己能和飛機一樣，飛得又高又遠。

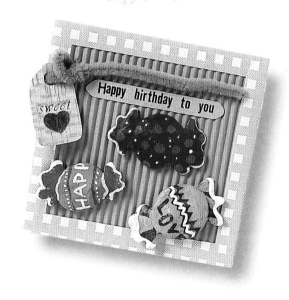

沒人比得上我那麼甜的祝福，除了糖果。

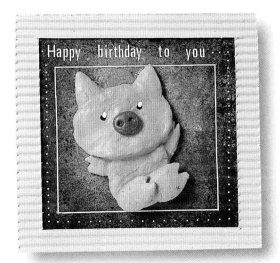

在我心中，你永遠像豬一樣……可愛。

還記得五顏六色的積木和總是少了一個輪子的ㄅㄨㄅㄨ車嗎？尤其是可愛的木馬和小雞玩偶，送給純真的你。

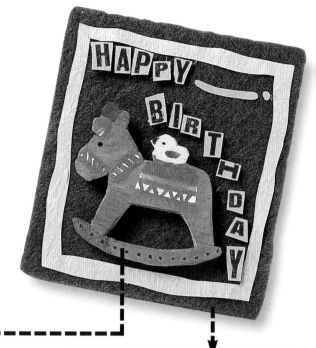

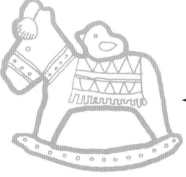 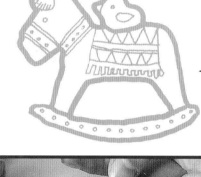

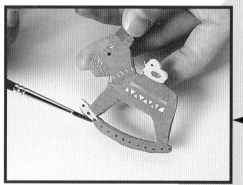

2 以壓克力顏料繪製木馬造型。

1 以不織布來作為其背景。

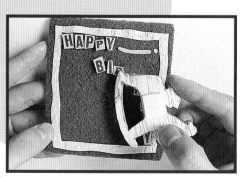

3 最後以泡棉膠來墊出其高度，增加效果。

給自然清新的你生日快樂！

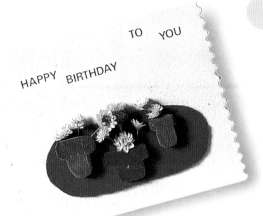

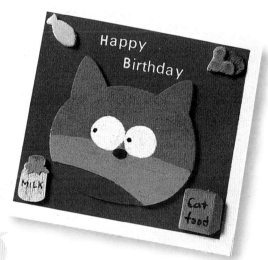

今天你最大，要吃什麼，任你選擇。

希望你每天都有好心情。

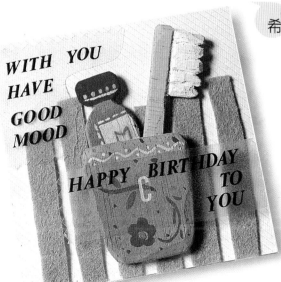

感恩的心

您們對我的付出、辛勞及幫助，

都讓我銘記在心，太多的感謝不知從

何說起，只有誠懇的說聲〝謝謝〞，

表達心中無盡的感謝。

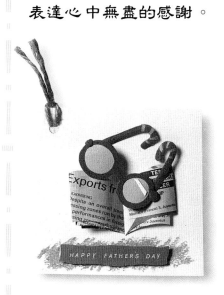

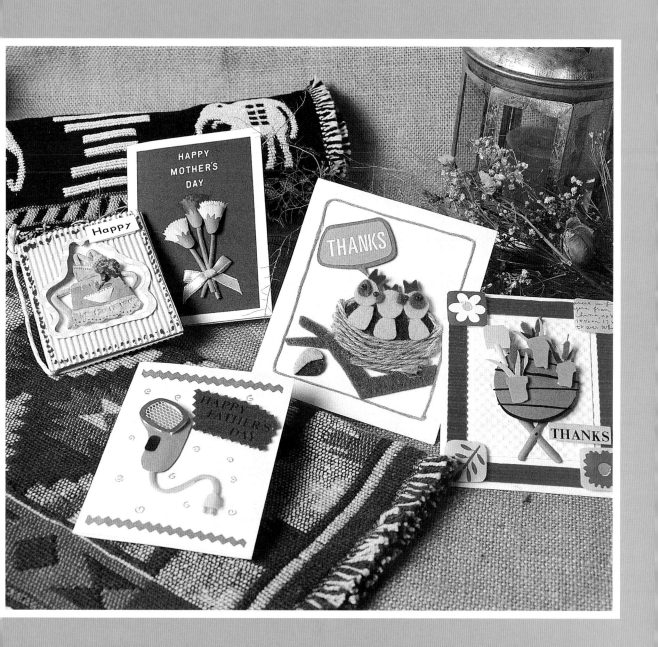

養育之恩

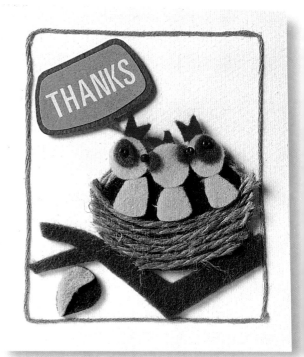

在父母親無微不至的照顧下，我們成長茁壯，藉以表達無盡的謝意之外，我們更要孝順他們。

1 邊框以繡線來表現。

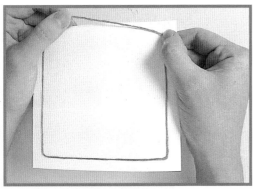

2 樹葉利用深淺不同的顏色，使其更加活潑。

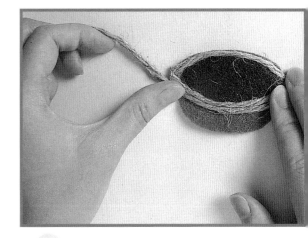

3 以麻繩來表現鳥巢。

老爸的花襯衫

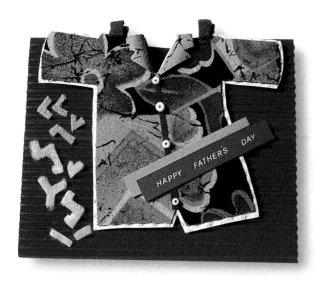

似乎是遼闊大海的胸襟，
清澈明亮、溫和氣候的脾氣，
有著夏威夷心情的老爸，就是
如此年輕自然。

1　小碎布襯於紙上再裁下衣
　　服造型。

2　衣領則由紙雕技法表現。

4　於紙卡的折線處做一點變化，使
　　其更活潑。

3　小珠珠則用以表現鈕釦。

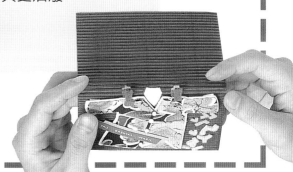

教師節

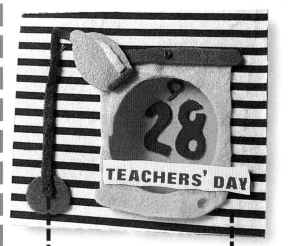

雖然沒有了教師節的假期，但我們仍然尊重敬愛老師。

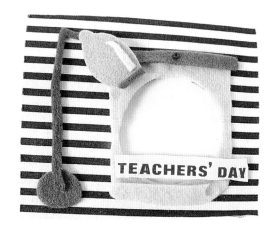

桌燈之分解圖。

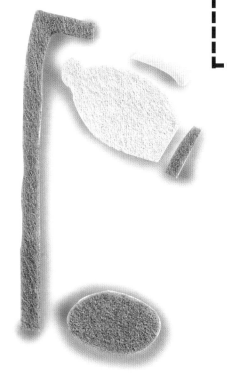

1 以布當作背景，加上日曆後割出一圓。

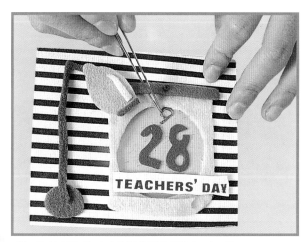

2 數字的部分由繡線和不織布完成。

媽咪的手提袋

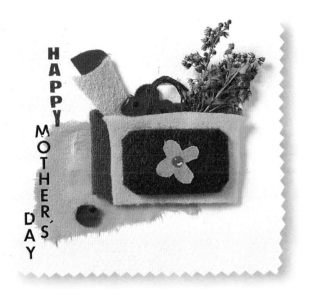

每天媽咪總會提著這只手提袋出門，而帶回媽咪每天的期望，她只希望我們平安、快樂、健健康康，不為什麼。

手提帶之分解圖。

1 利用不織布來表現蕃茄的葉子。

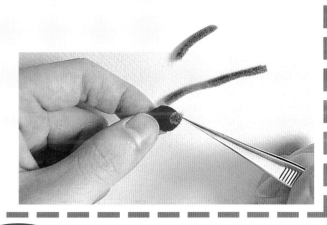

有媽媽的照顧及保護是最幸福的。

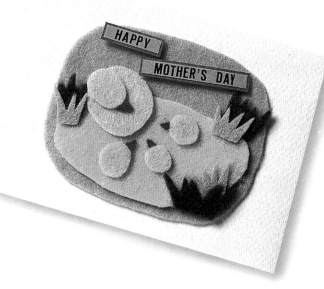

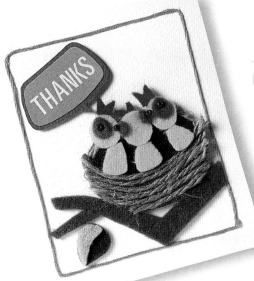

父母生、養我們很辛苦，所以要好好孝
順他們。

有著夏威夷心情的老爸，就是如此年輕
自然。

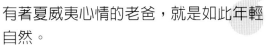

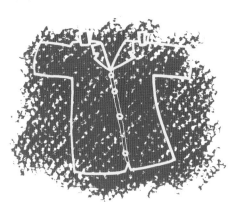

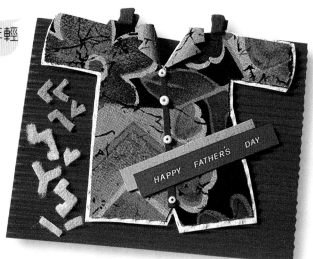

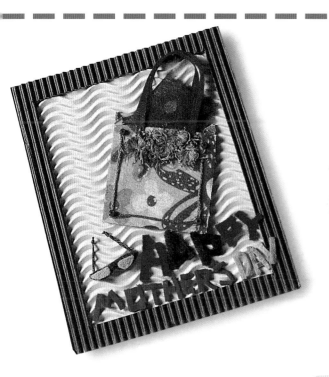

您永遠是我心中最年輕美麗的媽咪。

一日為師，終生為父，千古不變的咸言。

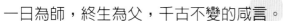

手提帶裡滿滿是母親的愛。

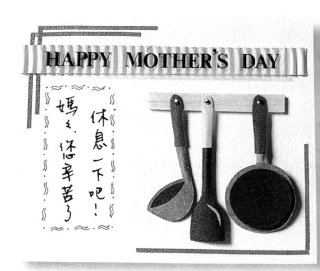

母親節讓媽媽休息一天，以慰勞平日辛勞，其實，每天幫媽媽一點忙，或是撒撒嬌，她就會很高興的喲！

鍋、鏟、勺的基本紙形。

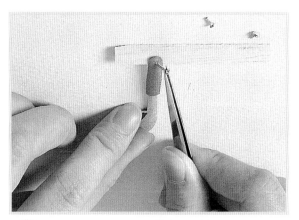

1 利用折斷的大頭針將紙釘於飛機木上。

2 轉印字印於賽璐璐片，再以噴膠貼於瓦楞紙上。

康乃馨

獻上一束康乃馨，讓它獨特的芬芳，傳達我感謝的心，給母親一份誠摯的祝福及問候。

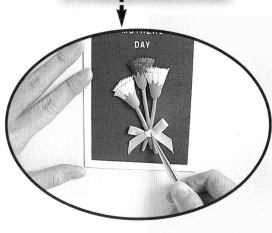

3 將綁好的蝴蝶結黏上。

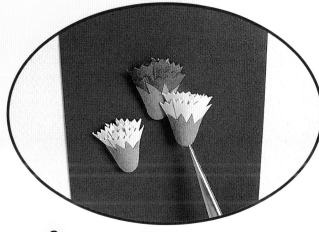

1 將壓出弧度的花瓣疊貼出層次感。

2 利用泡棉膠墊整朵花的高度。

五月的高跟鞋

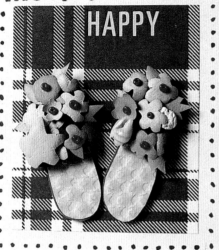

送一雙五月的繡花鞋，包涵了所有的感謝，全部的感動，母親偉大的雍容與華貴無人能比。

1 先做出鞋子的造型。

2 以貝殼、小石子及珠珠作裝飾即完成。

老花眼鏡

報紙上擱著的老花眼鏡,疲累的身影、辛勤忙碌的爹地,休息一會兒吧!

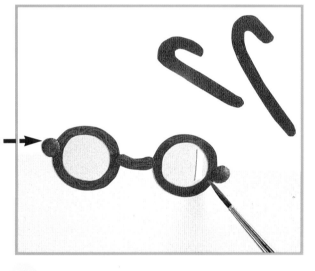

1 於鏡框上做一些花紋裝飾。

2 報紙以紙雕技法表現。

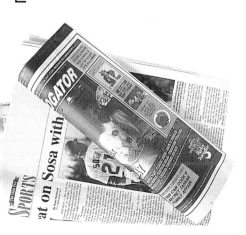

3 繫上麻繩後即完成。

感動所有延續著的新生命。

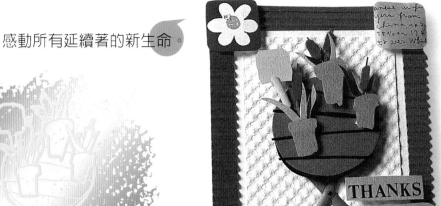

母親節讓媽媽休息一天，請媽媽上館子吧！

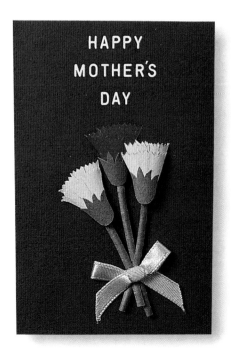

一束康乃馨、代表我的心。

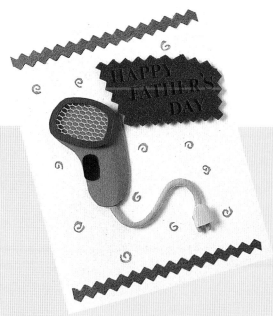

送個刮鬍刀給爸爸，讓他每天都很體面。

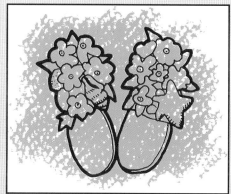

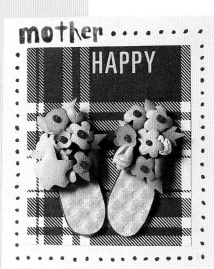

母親偉大之雍容華貴無人能比。

辛勤忙碌的爹地，休息一會兒吧！

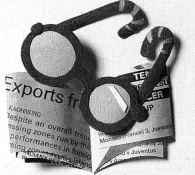

春風化雨

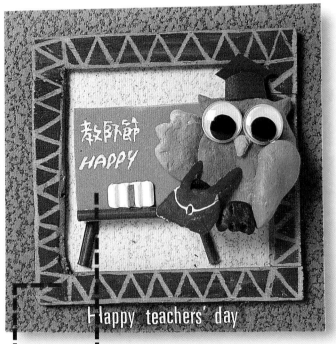

為人之師的，就是傳授做人的各種道理，教授新知識，為學生解決疑難，義無反顧。

1 以飛機木做為其邊框。

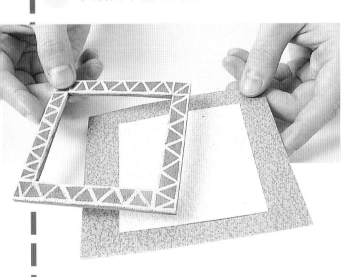

2 軟泡棉及瓦楞紙做成黑板。

3 以壓克力顏料上色後即完成。

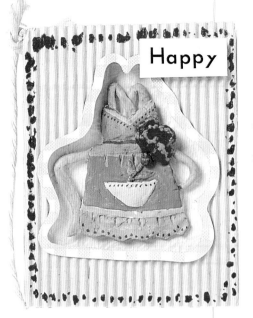

Happy

圍裙上永遠
有媽媽的味
道，偉大而
和藹。

綻放的美麗
花朵，有著
你的溫柔。

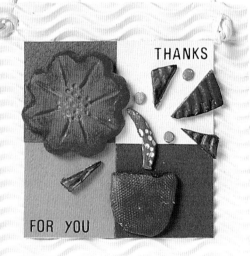

THANKS

FOR YOU

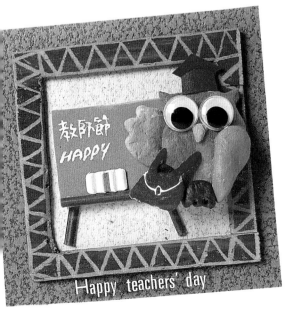

教師節
HAPPY

Happy teachers' day

師者，所以
傳道、授
業、解惑
也。

心情 調色盤

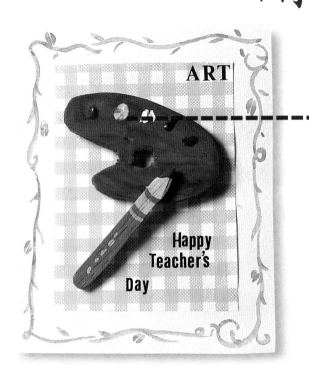

ART

Happy
Teacher's
Day

調色盤上劃過的每道筆觸，不停的調和、不斷地重疊，越積越厚，就像對老師的感謝，深切且用心。

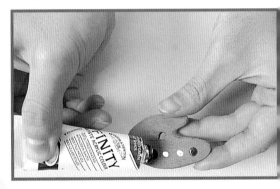

2　直接以顏料沾於調色盤上。

1　割出畫具造型後以砂紙修飾其邊緣。

3　而卡片邊緣加上花邊裝飾即完成。

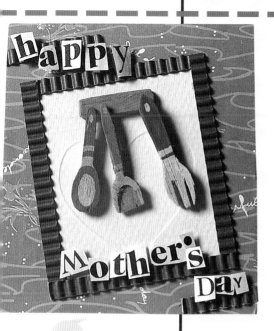

刀叉裡蘊孕著母親的愛心。

with
 you
 happy
 everyday

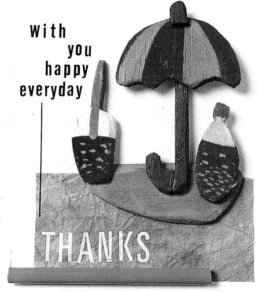

THANKS

有時你像支傘，為我遮風擋雨；有時又
像一沏冰水，令我沁涼舒暢。

HAPPY MOTHER'S DAY-----

YOU SHOULD MORE DRESS UP FOR YOURSELF

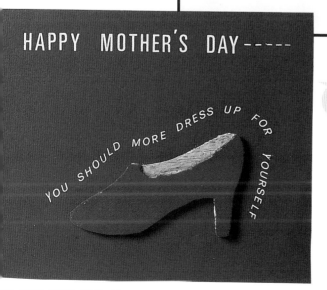

偶爾也要把自己打扮水水的。

情人卡片

愛戀場域

　　每個人都在這裡不停的追逐與放任
自己，或是原地自轉，自怨自哀，到頭
只是爲了自己的痴嗔愛恨，何不把它看
得簡單，也許，就是這麼容易。

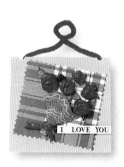

I LOVE YOU

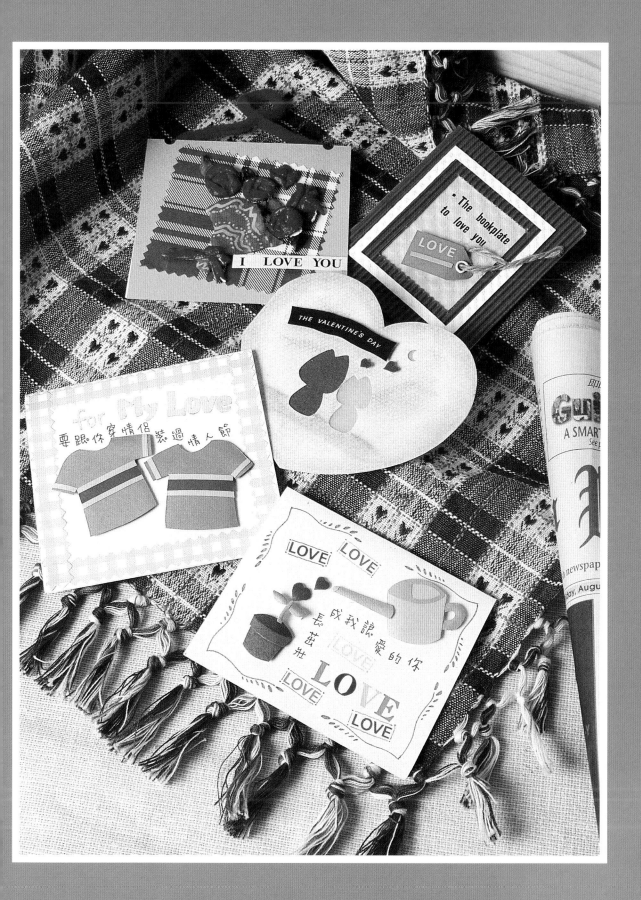

在柔和的月光下，我們肩並肩的坐在一起，雖然沈默不語，卻知道彼此的心緊緊的繫在一起。

1 剪出心形底紙，以粉彩上色，製造夢幻的感覺。

2 割出貓咪及月亮的形狀。

3 在挖空部分的背面貼上不織布即可。

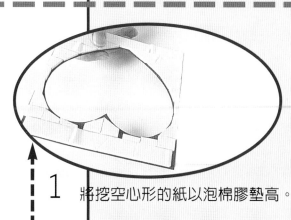

1 將挖空心形的紙以泡棉膠墊高。

當你找到了你愛的那個人，就算是片刻的相聚或攜手同行，小小的心田裡，也浸潤著幸福無限……

2 以粉彩修飾臉部。

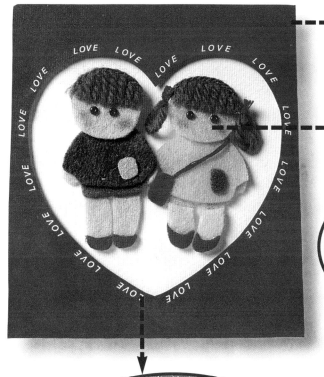

3 頭髮以毛線來表現，再以繡線裝飾。

4 以轉印字印成邊框。

單純愛戀

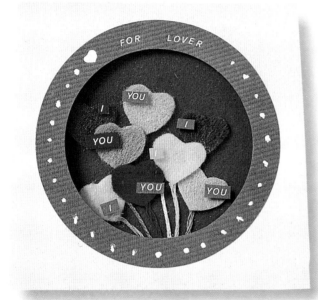

我們沒有轟轟烈烈的,而是平凡而單純,有點像氣球,它可以自由自在的隨風飛,卻又怕意外的危險。

1 繡線和不織布為主要材料。

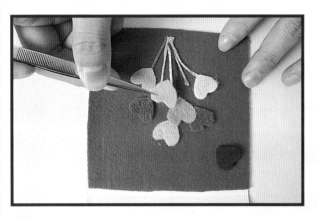

2 多樣色彩才不失單調。

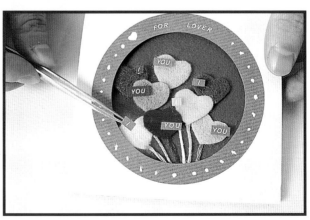

3 轉印字的點綴使卡片更豐富了。

Love is Sweet

Love is sweet，就像甜點、糖果和小餅干，有不同的甜蜜滋味，甜入心頭裡，落在愛裡 。

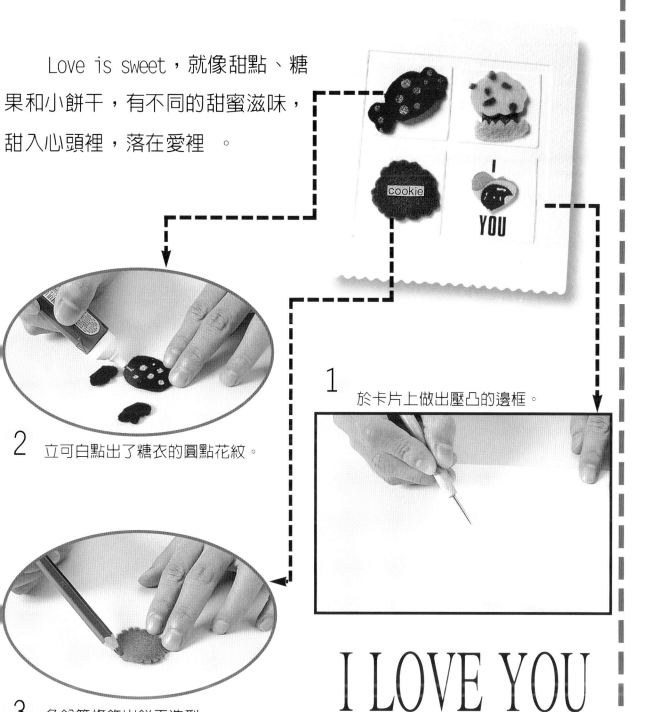

1 於卡片上做出壓凸的邊框。

2 立可白點出了糖衣的圓點花紋。

3 色鉛筆修飾出餅干造型。

I LOVE YOU

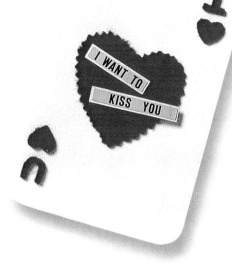

樸克牌嗎？No.是代表我內心話的一張卡片。

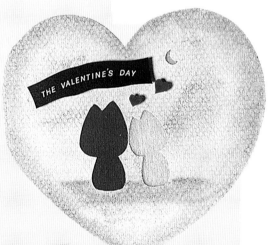

哇！一起賞月，真是浪漫呀！

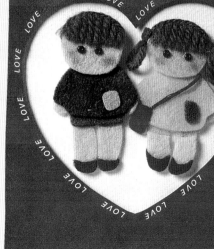

純純的戀情最
教人難忘。

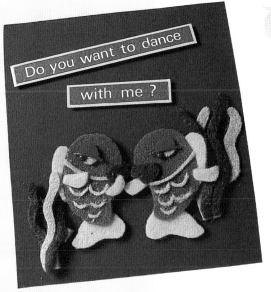

願意接受我嗎？

愛情像氣球，浪漫又危險。

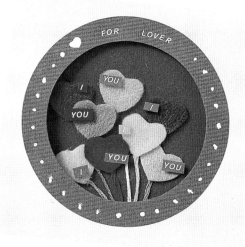

Love is sweet，就像甜點、糖果和小餅干。

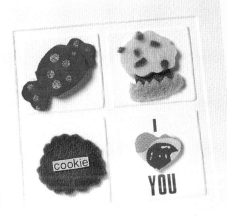

灌溉

愛情就像種花一樣，是需要用心經營的，給的太多，負擔太重，給的太少，又不夠深刻，要拿捏得當，它才會開出美麗的花。

1 花盆及澆水容器皆以顏色做出立體。

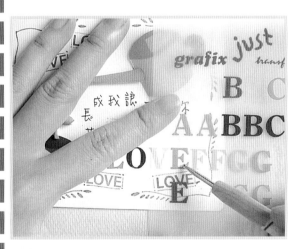

3 印上轉印字再以色筆描邊。

2 小豆苗以泡棉膠墊出高度。

輕鬆DIY

浪漫花束

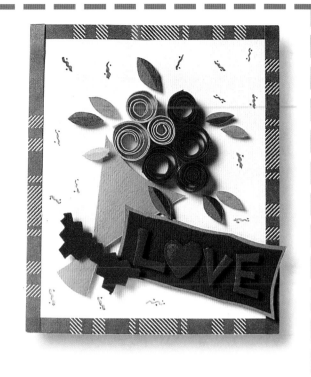

你說送花太不實際了，我覺得你不夠浪漫；情人節那天你卻抱著101朵玫瑰出現在我面前。

1　邊框以包裝紙表現，並裝飾底紙。

2　花以紙捲來表現。

3　以刀片輕劃出葉脈，折一下，使其呈半立體。

4　英文字以紙雕技法表現。

小魔女

如果我有魔法,我會把我們拷在一起,再也不分離,感情若像在走單向道,與其－－自由。

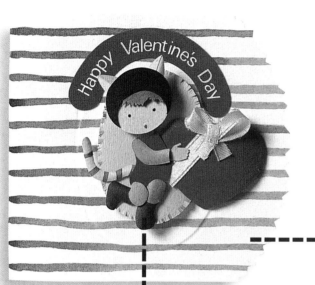

1 以彩色墨水畫出背景後,再做一橢圓壓凸造型。

2 貓女分解圖。

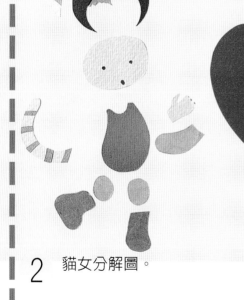

3 緞帶部分由紙雕技法表現。

純愛手札

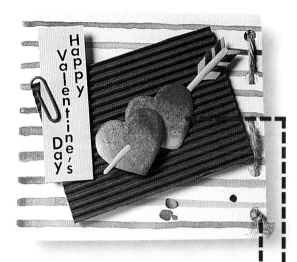

少女的祈禱，
只不過是向愛神邱比特討
了一支愛神的箭，他卻多
事的帶上另一顆心，直中
少女的心坎裡了。

2 於卡片的開口一端打洞後以麻繩連結。

1 愛心造型由彩色墨水做的渲染。

3 祝福語以迴紋針別上後即完成。

情侶裝？不夠看，要鞋子、背包、手錶……一整套的才夠炫。

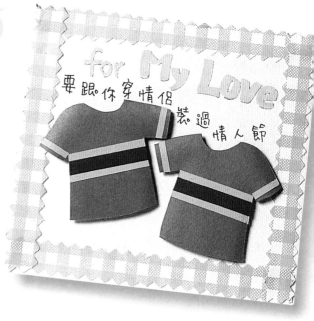

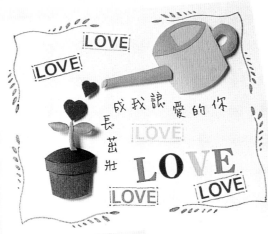

長茁壯成我誠愛的你

我需要你的愛來灌溉，沒有你的愛我活不下去。

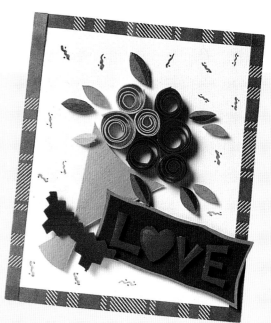

單單一束花是不夠的喲！愛還要用言語和行動來表示。

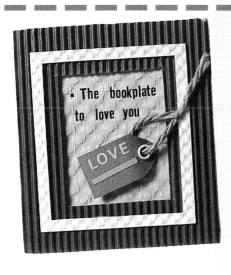

這一張愛你的
標記就這麼深
深烙著了。

感情是雙向的,而不是在走單向道哦!

真的有愛神的箭把我們射在一起了!

巧克力

我喜歡吃巧克力，每吃一個都是份期待，都是個驚喜，甜的、苦的、有夾心的，要嚐過了才知道，就像愛情一樣。

1 在飛機木上畫出貓形並小心割下。

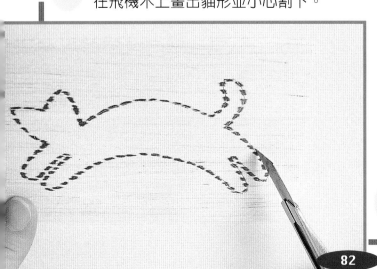

2 以砂紙磨掉粗糙部分。

3 待顏料乾後印上轉印字。

愛的火花

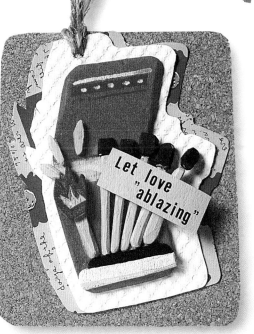

在這個愛的火柴裡,當你點到最後一根時,心裡的默許的,心中最最思念的,他便會出現了。

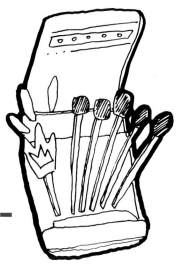

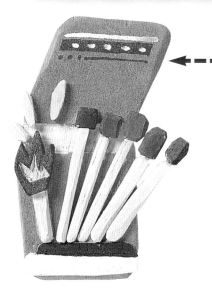

1 逐一上色組合後的造型。

2 繫上麻繩後即完成。

你我的愛難以計量。

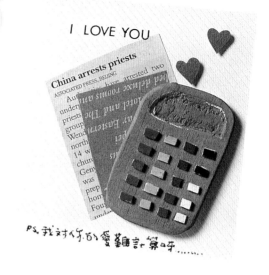

I LOVE YOU

China arrests priests
ASSOCIATED PRESS, BEIJING

PS. 我对你的爱難言十算呼……

沈浸在愛河中（小心溺水）。

I SWIM IN THE
LOVE RIVER

把我的心都交給了你。

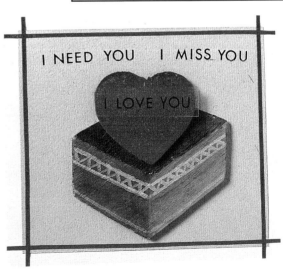

I NEED YOU I MISS YOU

I LOVE YOU

愛在心頭

當你們遠離人群，靜悄悄默然相處，你知道，愛在你身邊，也在你心頭。

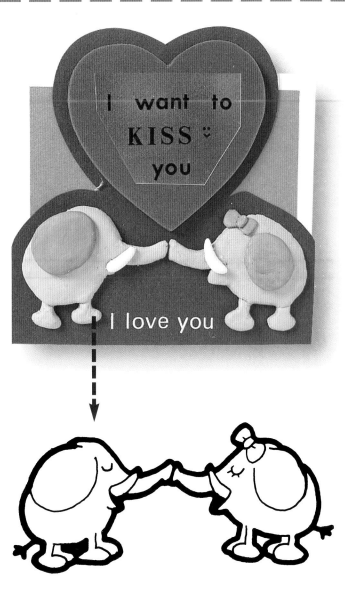

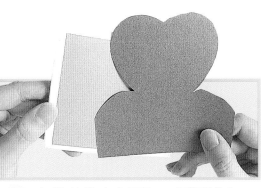

1　在淺藍的底上再加一層深藍底，使其變化較多。

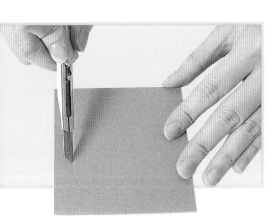

2　在軟泡棉上畫出心形，小心割下。

3　將印上轉印字的賽璐璐片貼於軟泡棉上。

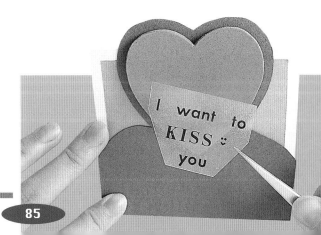

邀請卡片

週末 *party*

珍惜每一次相聚時的感動，因此
我們的感情邀約，希望你們的共襄盛
舉，為每一場熱情的 party 一起散發
魅力。

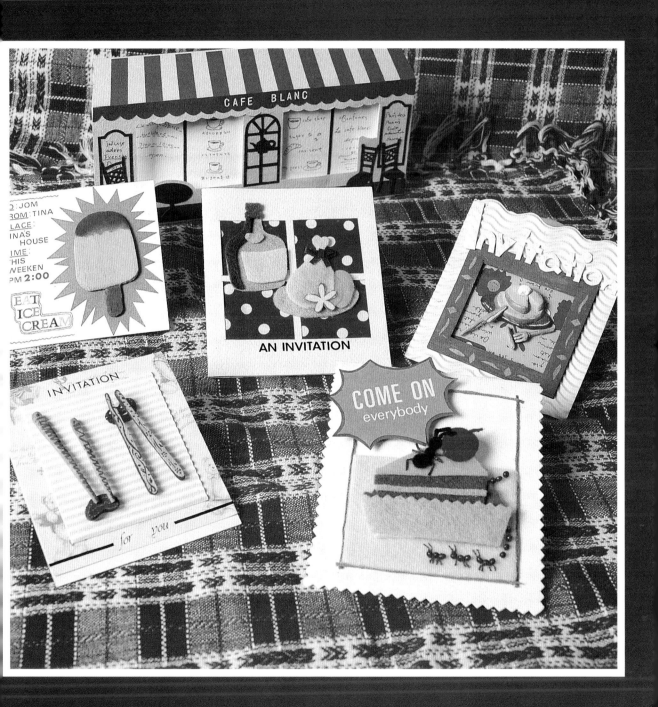

 同 樂

希望你接受我熱情的邀約,與我們同樂,共享美酒佳餚,豐富這個熱情的夜晚。

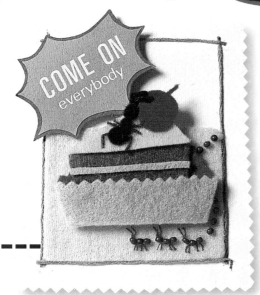

1 用兩種顏色的繡線來表現邊框。

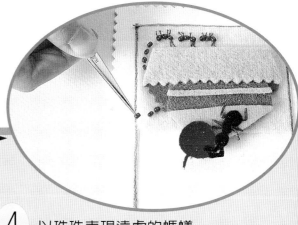

2 以鋸齒剪表現蛋糕的包裝紙。

4 以珠珠表現遠處的螞蟻。

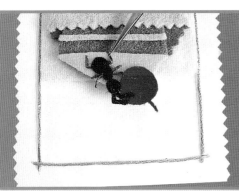

3 螞蟻的腳用繡線來表現。

輕鬆DIY

分享

好東西要和好朋友分享，因為你是我的好朋友，所以希望你能接受我的邀請，讓我將歡樂分享予你，誠摯的邀請你。

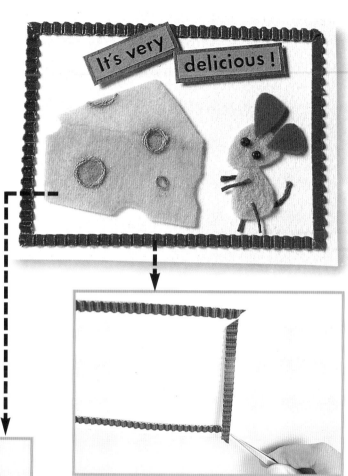

It's very delicious !

2　以粉彩修飾乳酪。

1　以瓦楞紙來框邊。

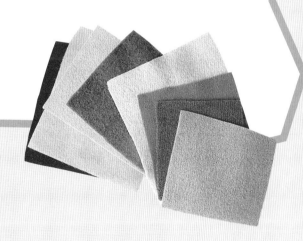

3　以繡線加強乳酪的凹洞部分。

輕鬆DIY 好味道

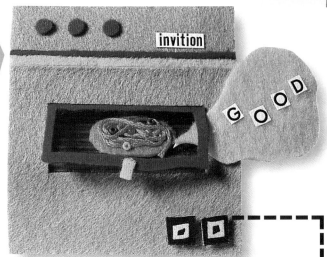

緩緩飄散過來的，除了美味可口的美食，還有你邀約的熱情，無法言喻的魅力，來自垂涎的饗宴。

1　先預想出卡片的立體造型。

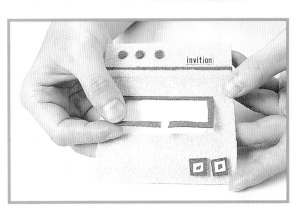

2　其開口處由賽璐璐來表現。

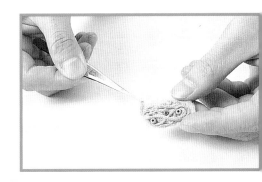

3　麵條由繡線來表現。

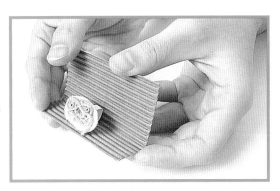

4　內部由矩陣原理構成。

美食美事

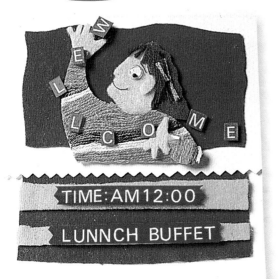

除了玩樂事，別忘了這個美食、美事、熱情的邀約您的饗宴，期待您的喝采。

1 剪出卡片造型後，舖上不織布做背景。

3 最後裁掉多餘的繡線，毛衣即完成。

2 利用繡線來表現毛衣的質感。

91

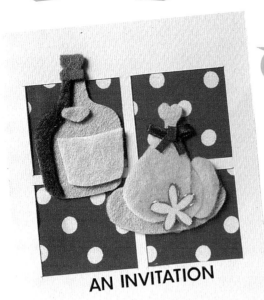

AN INVITATION

美酒佳餚，一個盛情的夜晚。

嗯！這個好吃，大家快來呀！

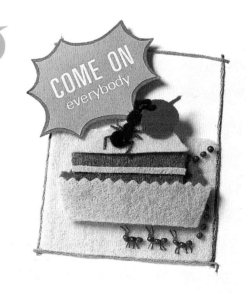

好東西要跟好朋友分享。

92

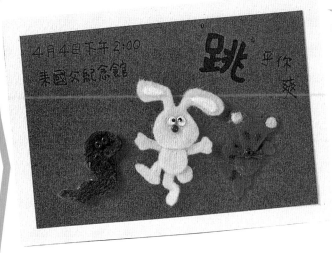

與我們一起舞動你的身體，多活動才會長壽。

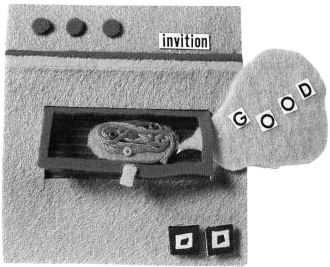

垂涎的美味，盡在不言中。

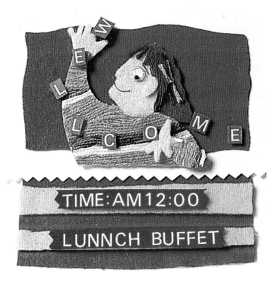

熱情邀約您的饗宴。

野餐

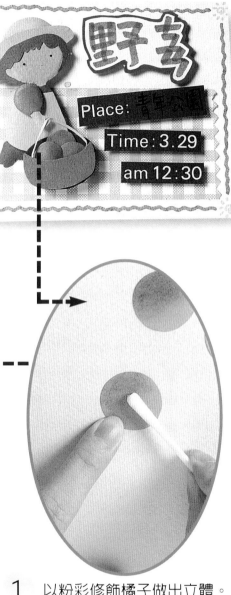

野ㄘ

Place: 青年公園
Time: 3.29
am 12:30

想想自己多久沒去野餐了，很懷念那種帶個三明治、背個水壺去郊外野餐的感覺，找個時間去重溫舊夢吧！

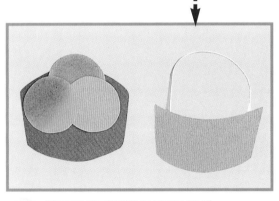

2 籃子以兩種顏色表現裡外。

1 以粉彩修飾橘子做出立體。

3 帽子也以粉彩修飾。

開懷歌唱

藉著麥克風，將心中的煩悶吶喊出來，一掃而空，讓朋友帶動歡樂的氣氛，圍繞我們四周。

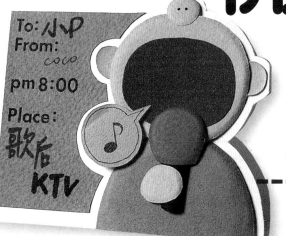

To: 小中
From: coco
pm 8:00
Place:
歌后
KTV

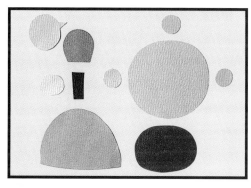

1　娃娃的基本紙形。

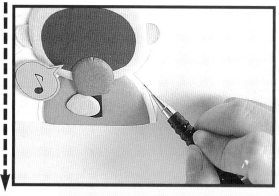

2　娃娃以紙雕技法表現，並在它周圍以鉛筆輕畫留邊。

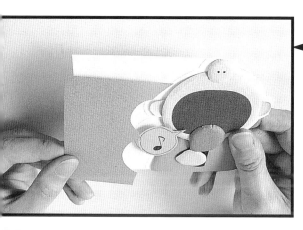

4　左邊以不同顏色的底紙裝飾。

3　將右邊的底紙裁掉。

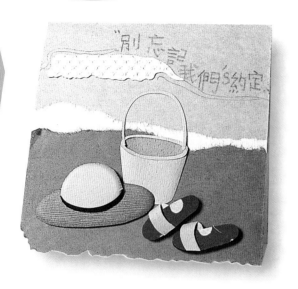

還記得那年我們說過一輩子都不變，好朋友分享的好心情與壞心情都要一起渡過，哥兒們的，永遠都是哥兒們。

1 零件圖。

2 浪花由棉紙撕貼效果表現。

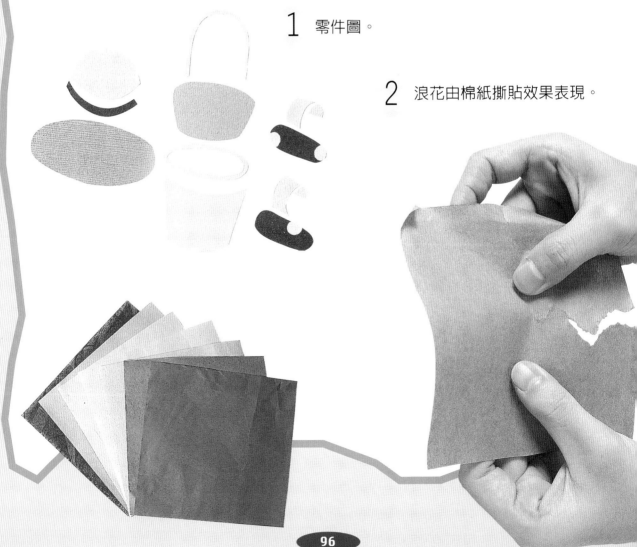

咖啡Shop

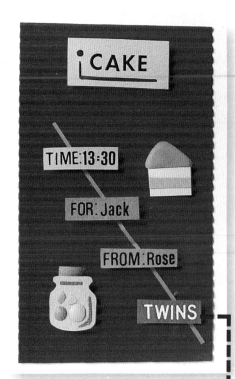

我們都懶得去改變,也沒想有什麼好改變,於是安於現狀的模式成了習慣,開始有些模糊了,該有的,似乎都不見了,親愛的,別讓愛情成了習慣,輕鬆一下吧!

1 瓶子和乳酪蛋糕都是以平貼的紙雕技法表現。

2 每塊文字色塊都利用泡棉膠來加以凸顯。

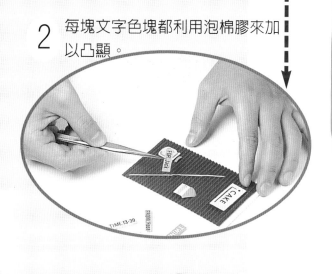

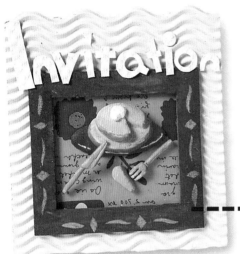

特別愛吃咖啡館內的鬆餅，不是因為它好吃，而是因為那間咖啡館裡，有著和你的氣息。

1 沿著折線處的紋路割開，僅留兩端點。

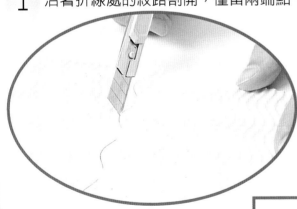

2 以飛機木做邊框，其花紋為印染技法。

3 上色後的鬆餅造型。

哇！海鮮，一起去大塊朵頤吧！

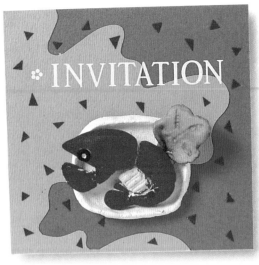

溫馨的關懷，如同實至名歸。

特別愛吃咖啡館的鬆餅，不是因為它好吃，而是因為它在你家樓下。

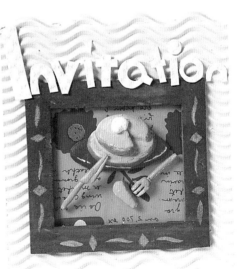

問候卡片

心靈活水

輕聲的問候，發自內心的，只須誠意。我們有多久沒和遠方的老友聯絡，多久沒有好好的聊聊，拿起電話，或捎個卡片，我們還是一輩子的好朋友。

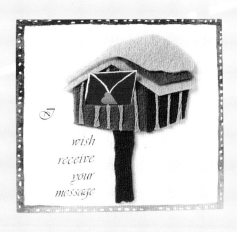

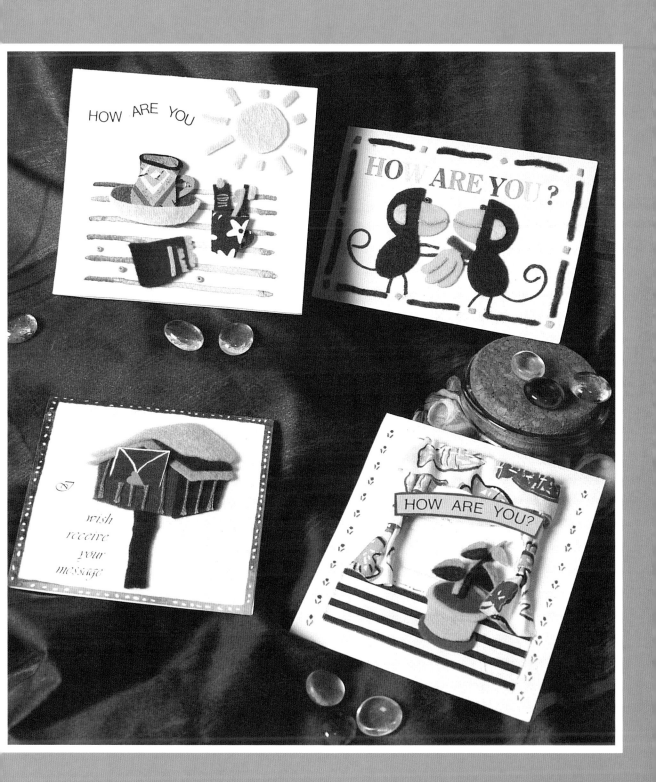

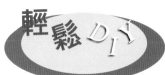

相見歡

在這容易想念的季節，一聲親切的問候及誠摯的祝福，給你這許久不見的老友加油打氣。

1 手、腳、尾巴以繡線來表現，並固定尾巴形狀。

3 邊框利用布來表現。

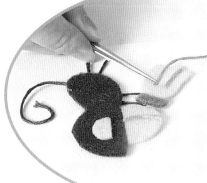

2 以繡線做出香蕉的分界。

好久不見

「我送你的小豆苗長那麼高了呀 ！」我問

「那已經是它的下一代了」你笑著回答

我想～我是太久沒和你見面了。

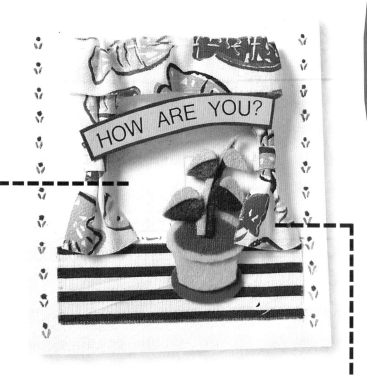

1　於底紙上壓凸出窗戶造型。

2　窗簾用針線縫出皺褶。

3　樹苗用兩種顏色來表現更顯得活潑。

4　在卡片邊緣以小花裝飾。

輕鬆DIY 牽 掛

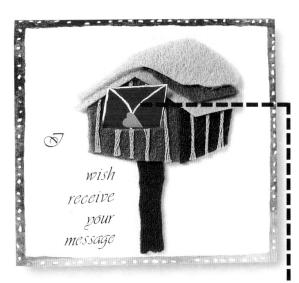

wish
receive
your
message

心中揪著、牽掛著、等著、忐忑著，等待的時間太漫長，等待者仍繼續等待，並非在等待結果，而是結束等待。

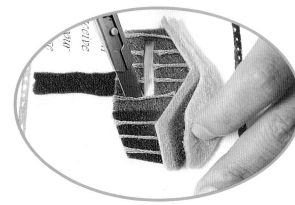

2 信箱造型黏貼於卡片上後割出其開口處。

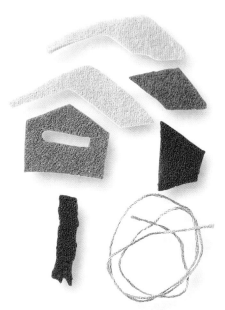

1 信箱分解圖。

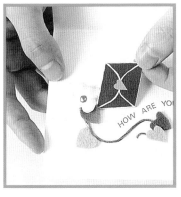

3 把信件黏貼於內頁。

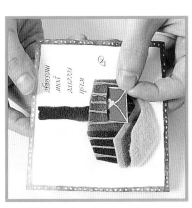

4 再將信件由信箱口抽出即完成。

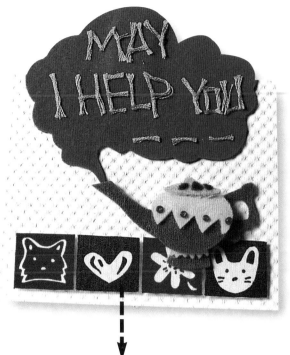

神燈

我們都有神燈巨人般的神力，那是意志力，是一種生活的熱忱，是為人的誠懇，朋友，就是相互扶持，憑著這股力量不間斷。

1 神燈分解圖。

2 碎花布上的圖案可做為裝飾。

3 字體由繡線表現。

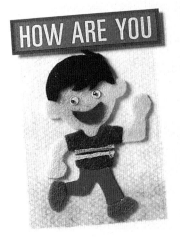

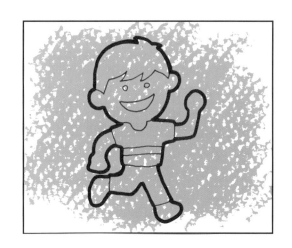

你好嗎？我很好！

帶了兩串蕉來問候你（不是空手到喲！）

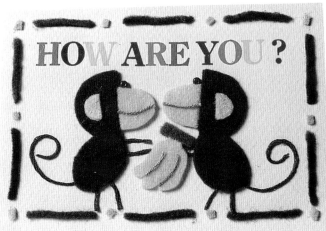

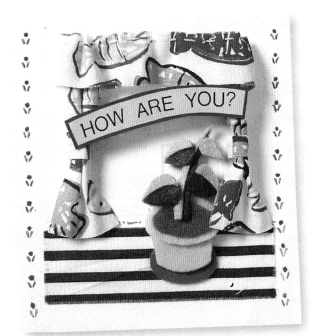

好久不見，你是否長高了許多。

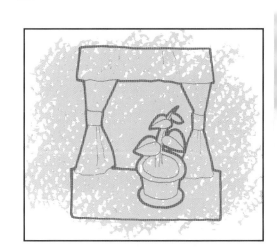

每早醒來，看著鏡子裡的自己，
How are you?

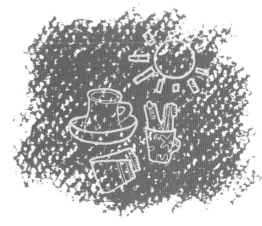

等待的時間固然難耐，但得到的那一瞬
間，什麼都忘了……

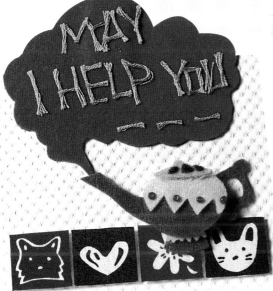

朋友是要互相扶持提攜的，誠如我們一樣。

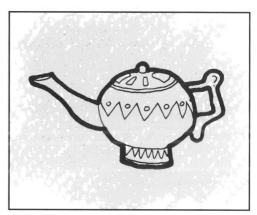

忙碌中

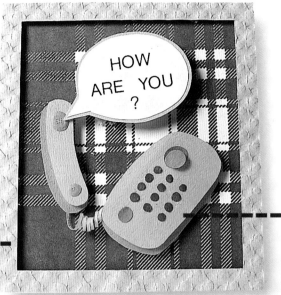

忙碌的生活讓我們沒時間常見面,但我們總是很有默契的以電話聯絡,維持這份真摯的情誼。

1　以瓦楞紙做邊框,並用泡棉膠墊出高度。

2　電話零件圖。

3　電話利用顏色及泡棉膠做出立體。

4　電話線以紙捲來表現。

112

問 候

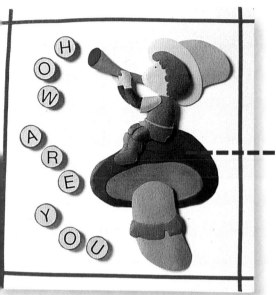

千言萬語不知從何說起，
願泡泡帶著我的祝福及思念，
問候遠方的你。

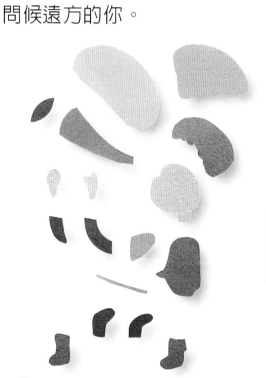

1 將挖空部分貼上淺色紙。

2 以粉彩修飾。

3 吹笛小孩的基本紙形。

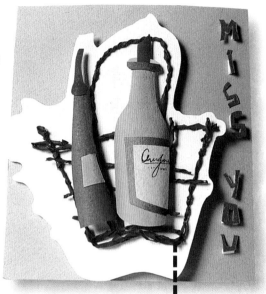

微醺倒不如爛醉如泥，有點
意識的自己，還是會把你想起，
但到最後，我還是選擇有意識的
自己。

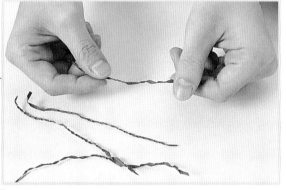

2 籃子部分以紙捲來表現。

3 組合完成後再裁出卡片造型。

1 瓶子分解圖。

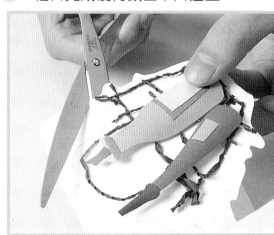

「你好嗎？」輕聲的問候，美好一天的開始，準備著挑戰極限的心情和信心，衝向得意的一天。

得意的一天

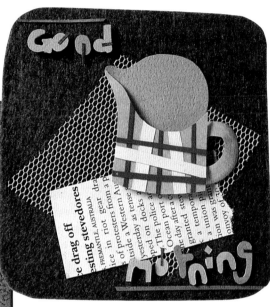

1 杯子的分解圖。

2 把英文字逐一割下後以泡棉膠墊出其高度。

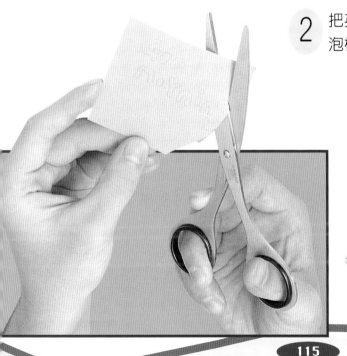

嗨！現在的你是否想著我，就像我想你一樣。

就算忙得沒時間見面，也要抽空用電話聯絡聯絡感情喲！

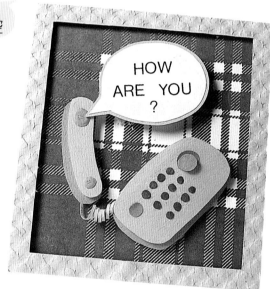

讓泡泡帶著我的問候給遠方的你。

喂？你好嗎？藉著一條線就能
傳達我的問候，真神奇。

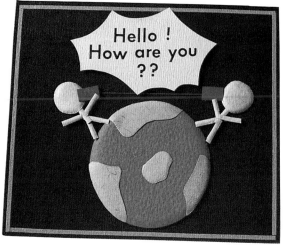

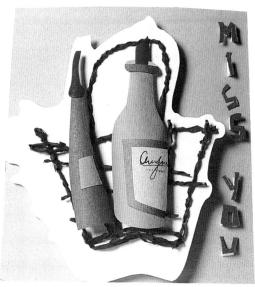

人說醉酒就不清醒，而我卻不斷把你
想起！

「你好嗎？」輕聲的問
候、美好的一天。

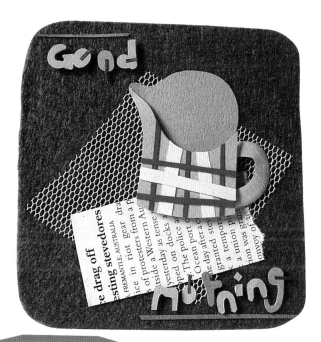

相知相惜

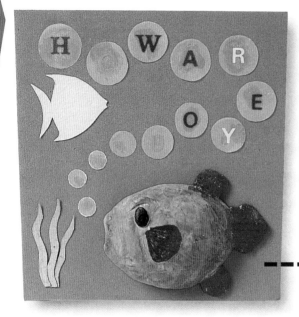

在茫茫人海中，能與你相遇就是一種緣分，珍惜這份緣，問候你一聲，願相知的情誼永遠恆長。

2 氣泡以描圖紙來表現。

1 以軟泡棉做底。

3 在氣泡上轉印問候語。

你還好吧？瞧你醉醺醺的，記得喝酒不開車，開車不喝酒。

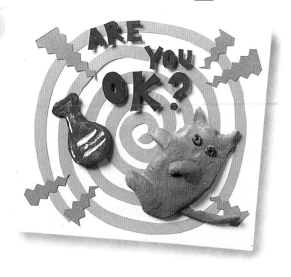

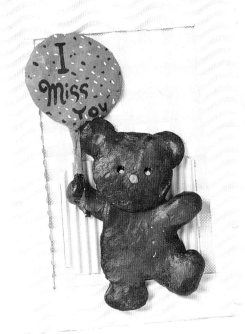

不論何時何地， I miss you。

嗨！我是大肚魚，你是什麼魚？

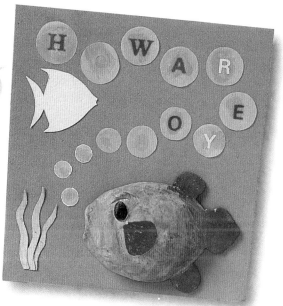

生活大觀園

生活大觀園

　　生活大觀園裡，日常的百態，平時的創意，融入於每個小生命裡，結合所有熱力，完全地蘊孕著每個新構思，期待每一次的出發，展出真實的自我。

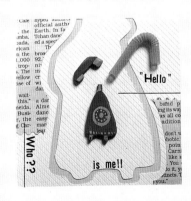

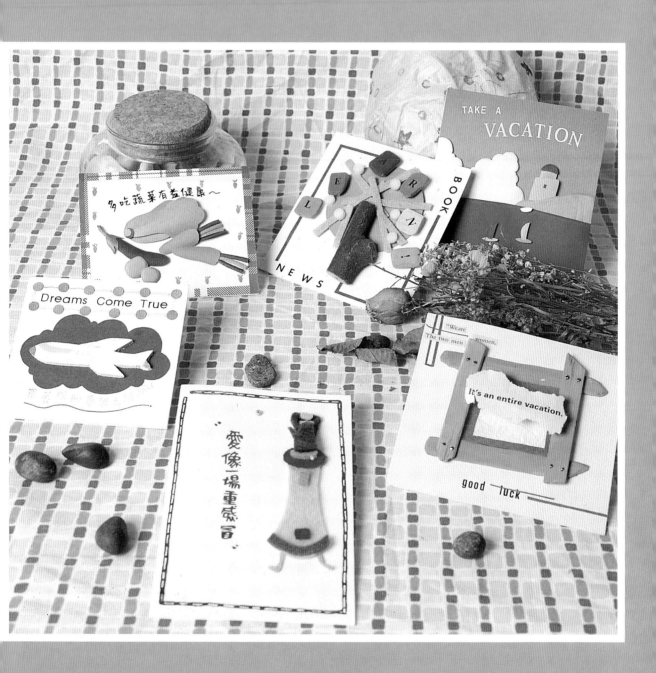

掛　念

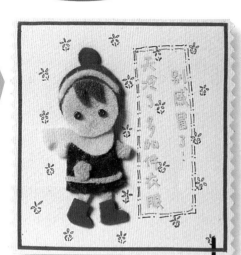

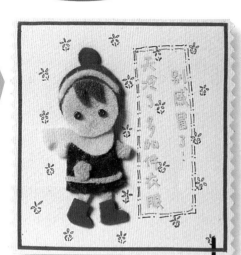

現在遠方的你那兒該是零下幾度的夜吧！沒有我在你身旁，你更要好好照顧自己，為我保重。

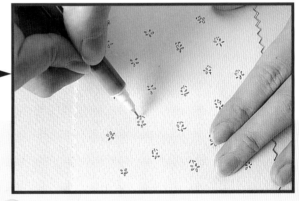

1 以色筆裝飾底紙。

2 以線貼裝飾卡片邊框。

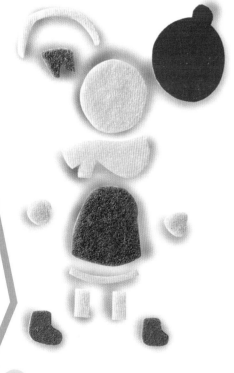

3 人的零件圖。

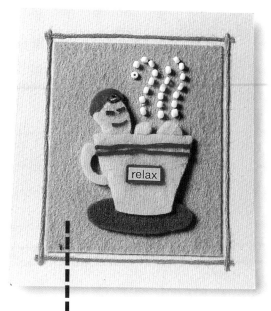

泡在浴缸裡，拋開一切，不去想任何事，只有濃濃的咖啡香，伴我享受著這片刻的寧靜與輕鬆。

1　以不織布作底。

2　利用繡線框邊及裝飾杯子。

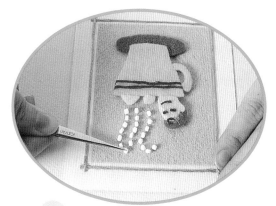

3　以小珠珠表現蒸氣。

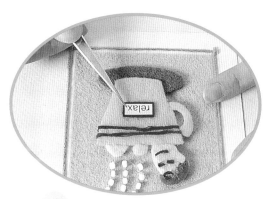

4　貼上轉印字即完成。

輕鬆DIY

BATH

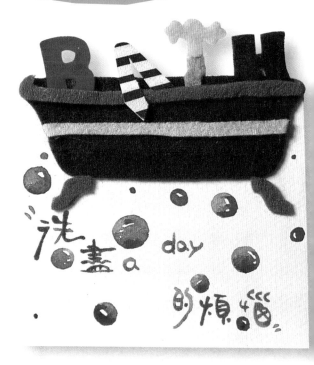

誰忽略了沐浴的享受，忽略該如何解放一天的煩躁，忽略了睡個好覺的重要，是誰？

1 造型分解圖。

2 割出字體的輪廓線。

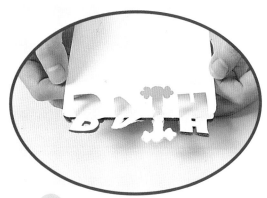

3 折出卡片的折線，亦折出卡片造型。

愛像一場重感冒

找一天將心情的房子好好地打掃，我喜歡每次丟掉多餘的東西，那種輕鬆美好，有時候－－愛像一場重感冒，等燒退了就好了。

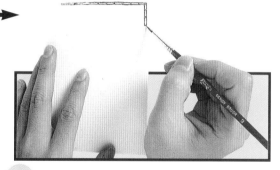

1 於卡片上繪製邊框。

2 造型分解圖。

3 藍色的小珠珠則用以表現水蒸氣。

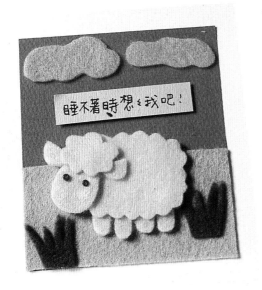

睡不著？來，我教你，就數數羊嘛！
1隻、2隻……呵～我睏了。

感冒是很難
過的事，所
以要注意自
己的身體，
別感冒了。

泡在浴缸裡，來一杯香醇的咖啡，
放鬆一下心情。

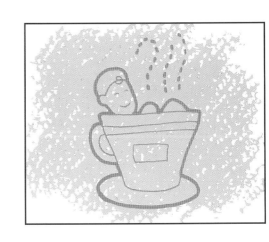

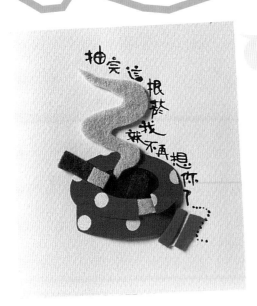

抽完這根菸，我就不再想你了。

洗去了一天的煩惱，再睡個舒服的覺。

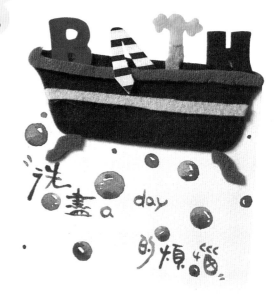

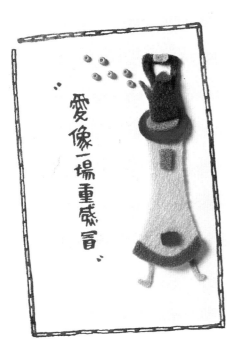

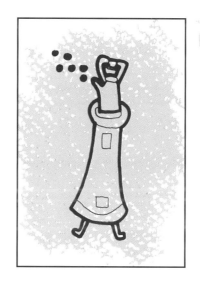

有時候愛情
就像一場重
感冒，燒退
了就好了。

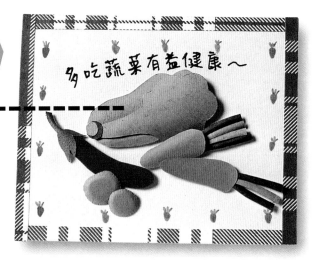

蔬菜含有豐富的纖維質，能提供人體所需要的營養，對於每天大魚大肉的人，更要多吃蔬菜均衡一下。

1 青菜以三片葉子組成，並利用泡棉墊出高度。

2 葉梗部分以粉彩修飾。

3 紅蘿蔔的葉子一支支壓出立體。

4 剪出馬鈴薯形，以鐵筆壓出弧度。

舊瓶 新酒

這次沒什麼不同，不同的只是用心，不同的期待，沒有什麼為什麼，唯一卻希望－－別再沒什麼了。

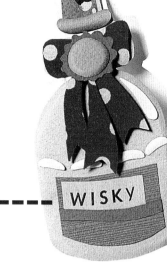

WISKY

1 先裁出卡片造型。

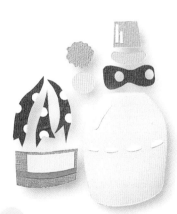

3 酒瓶之分解圖。

2 把多餘的邊緣裁掉。

4

最後加上緞帶裝飾即完成。

只有為你，我把心完全交給了你了。

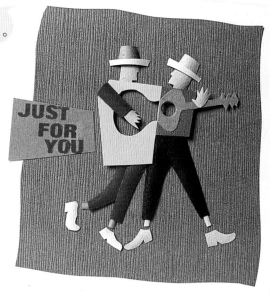

藍天、白雲和冰涼的海水，有沒有想去度假的衝動呀！

別只吃肉，也要多吃蔬菜，均衡一下。

好朋友不在於多少，只要知
心的，一個就夠。

偶爾變個髮型，說不定會有意
想不到的效果喲！

借酒消愁愁更愁。

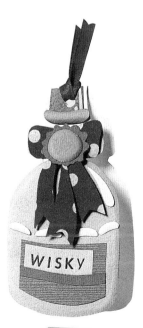

 輕鬆DIY

夏 日 閒 趣

小澗水流，翠林蒼木，呼吸這
一季閒趣，與夏日的第三類接觸，
走出都市叢林，便可看到。

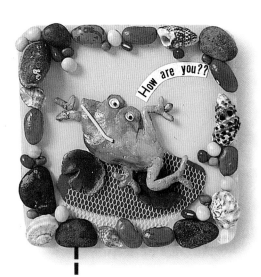

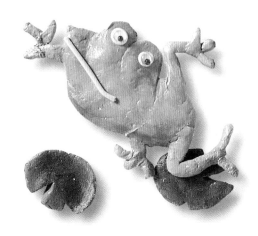

上色後的青蛙造型。

1 以珍珠板作為卡片。

以石頭、豆類及貝殼 **2**
來做為卡片的邊框。

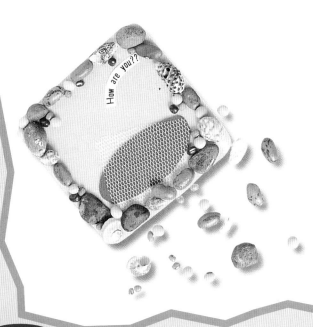

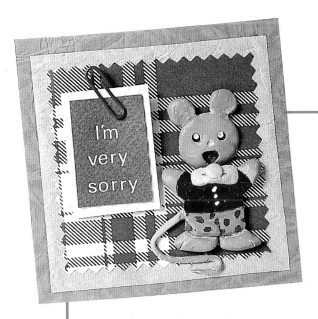

好想大聲的告訴你，
I am sorry。

我覺得你倒蠻像它的！
青蛙？……

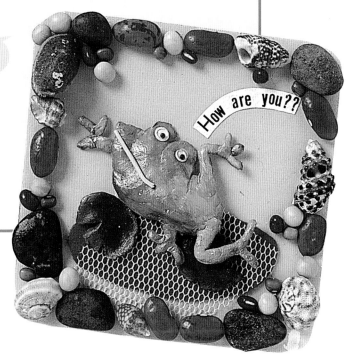

泡泡浴

洗個泡泡澡，讓全身的毛孔舒張開來，呼吸著沒有壓力的空氣，藉此放鬆一下緊繃的神經。

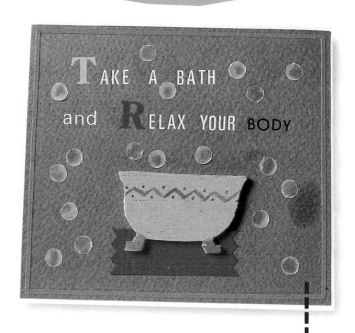

1 以打洞機在描圖紙上打出的小圓紙表現泡泡。

2 將打磨好的飛機木上色。

輕鬆 DIY

自然主義

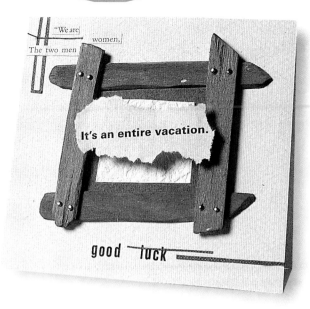

全世界每天有不同主義在興起，也有不少的主義正不幸的消逝、敗壞中，到底我們該如何做，別忘了我們來自於自然！

1 將裁下的飛機木加強木條的紋理。

2 利用大頭針來固定木條，帶有原始自然的感覺。

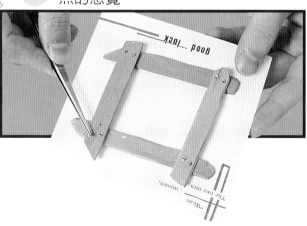

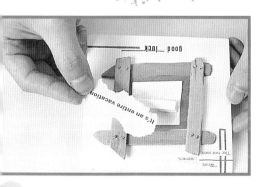

3 利用泡棉膠來凸出卡片標題。

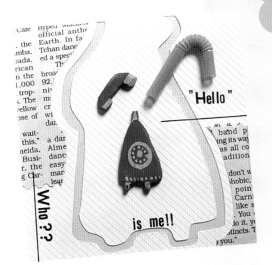

是我！你還好嗎？

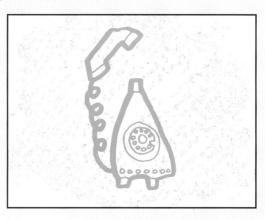

在美麗的背後，你依舊美麗。

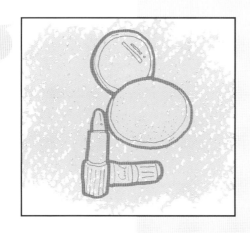

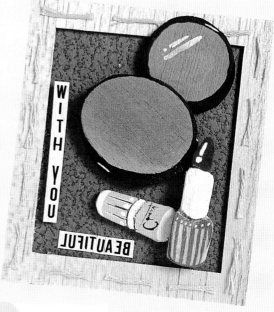

總有一天，我一定要去義大利的威尼斯看看。

三日不讀書，面目可憎也！

鹽罐和胡椒鹽罐就這樣開始了它們的一生。

一盞昏黃的燈和厚重的日記，在這種夜裡更有味道。

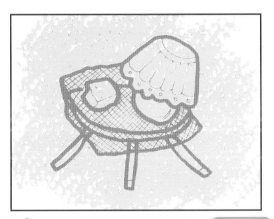

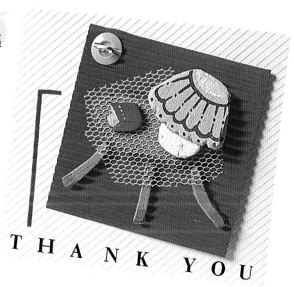

精緻手繪POP叢書目錄

POINT OF
PURCHASE

新書推薦

「北星信譽推薦，必屬教學好書」

企業識別設計

Corporate Indentification System

林東海・張麗琦 編著

新形象出版事業有限公司

創新突破・永不休止 定價450元

新形象出版事業有限公司

北縣中和市中和路322號8F之1／TEL：(02)920-7133／FAX：(02)929-0713／郵撥：0510716-5 陳偉賢

總代理／北星圖書公司

北縣永和市中正路391巷2號8F／TEL：(02)922-9000／FAX：(02)922-9041／郵撥：0544500-7 北星圖書帳戶

一次
購買三本書
另有優惠

名家序文摘要

名家創意

海報 | 包裝 | 識別

設計

北星圖書
新形象
震憾出版

● 名家創意識別設計

陳木村先生（中華民國形象研究發展協會理事長）

這是一本用不同手法編排，真正屬於CI的書，可以感受到此書能讓讀者用不同的立場，不同的方向去了解CI的內涵。

● 名家創意包裝設計

陳永基先生（陳永基設計工作室負責人）

「消費者第一次是買你的包裝，第二次才是買你的產品」，所以現階段行銷策略、廣告以至包裝設計，就成為決定買賣勝負的關鍵。

● 名家創意海報設計

柯鴻圖先生（台灣印象海報設計聯誼會會長）

國內出版商願意陸續編輯推廣，闡揚本土化作品，提昇海報的設計地位，個人自是樂觀其成，並予高度肯定。

名家・創意系列 ❶

識別設計

——識別設計案例約140件

◎編輯部　編譯　◎定價：1200元

　　此書以不同的手法編排，更是實際、客觀的行動與立場規劃完成的CI書，使初學者、抑或是企業、執行者、設計師等，能以不同的立場，不同的方向去了解CI的內涵；也才有助於CI的導入，更有助於企業產生導入CI的功能。

名家・創意系列 ❷

包裝設計

——包裝案例作品約200件

◎編輯部　編譯　◎定價800元

　　就包裝設計而言，它是產品的代言人，所以成功的包裝設計，在外觀上除了可以吸引消費者引起購買慾望外，還可以立即產生購買的反應；本書中的包裝設計作品都符合了上述的要點，經由長期建立的形象和個性對產品賦予了新的生命。

名家・創意系列 ❸

海報設計

——海報設計作品約200幅

◎編輯部　編譯　◎定價：800元

　　在邁入已開發國家之林，「台灣形象」給外人的感覺卻是不佳的，經由一系列的「台灣形象」海報設計，陸續出現於歐美各諸國中，為台灣掙得了不少的形象，也開啟了台灣海報設計新紀元。全書分理論篇與海報設計精選，包括社會海報、商業海報、公益海報、藝文海報等，實為近年來台灣海報設計發展的代表。

北星信譽推薦・必備教學好書

日本美術學員的最佳教材

定價／350元　　定價／450元　　定價／450元　　定價／400元　　定價／450元

循序漸進的藝術學園；美術繪畫叢書

定價／450元　　定價／450元　　定價／450元　　定價／450元

最佳工具書

・本書內容有標準大綱編字、基礎素
　描構成、作品參考等三大類；並可
　銜接平面設計課程，是從事美術、
　設計類科學生最佳的工具書。
　編著／葉田園　　定價／350元